光‧設計

全新修訂版

視覺創作者必備光線應用全書

光‧設計（全新修訂版）
視覺創作者必備光線應用全書

原文書名　Light for Visual Artists: Understanding and Using Light in Art & Design
作　　者　理查‧亞特（Ricard Yot）
譯　　者　李弘善

總 編 輯　王秀婷
責任編輯　李　華
版　　權　徐昉驊
行銷業務　黃明雪、林佳穎

發 行 人　涂玉雲
出　　版　積木文化
　　　　　104台北市民生東路二段141號5樓
　　　　　電話：(02) 2500-7696｜傳真：(02) 2500-1953
　　　　　官方部落格：www.cubepress.com.tw
　　　　　讀者服務信箱：service_cube@hmg.com.tw
發　　行　英屬蓋曼群島商家庭傳媒股份有限公司城邦分公司
　　　　　台北市民生東路二段141號2樓
　　　　　讀者服務專線：(02)25007718-9｜24小時傳真專線：(02)25001990-1
　　　　　服務時間：週一至週五09:30-12:00、13:30-17:00
　　　　　郵撥：19863813｜戶名：書虫股份有限公司
　　　　　網站：城邦讀書花園｜網址：www.cite.com.tw
香港發行所　城邦（香港）出版集團有限公司
　　　　　香港灣仔駱克道193號東超商業中心1樓
　　　　　電話：+852-25086231｜傳真：+852-25789337
　　　　　電子信箱：hkcite@biznetvigator.com
馬新發行所　城邦（馬新）出版集團 Cite（M）Sdn Bhd
　　　　　41, Jalan Radin Anum, Bandar Baru Sri Petaling, 57000 Kuala Lumpur, Malaysia.
　　　　　電話：(603) 90578822｜傳真：(603) 90576622
　　　　　電子信箱：cite@cite.com.my

封面設計　葉若蒂
內頁排版　陳佩君
製版印刷　上晴彩色印刷製版有限公司

城邦讀書花園
www.cite.com.tw

2021年3月30日　二版一刷
售　價／NT$ 680
ISBN　978-986-459-273-9
Printed in Taiwan. 有著作權‧侵害必究

國家圖書館出版品預行編目資料

光.設計：視覺創作者必備光線應用全書(Ricard Yot)著；李弘善譯. -- 二版. -- 臺北市：積木文化出版：英屬蓋曼群島商家庭傳媒股份有限公司城邦分公司發行, 2021.03
　　面；　公分
譯自：Light for visual artists : understanding and using light in art & design.
ISBN 978-986-459-273-9(平裝)

1.光藝術

960　　　　　　　　　　　　　　　110002799

LIGHT FOR VISUAL ARTISTS

光·設計 全新修訂版

視覺創作者必備光線應用全書

Understanding and Using Light
in Art & Design

作者 **理查・亞特 Ricard Yot**　　譯者　李弘善

前言...7

Part 1：採光入門

Chapter 01：光的基本原理.............................10

Chapter 02：光源的方向...............................18

Chapter 03：自然光源.................................24

Chapter 04：室內光源與人造光源..............40

Chapter 05：影子.....................................52

Chapter 06：我們眼中的表面.....................64

Chapter 07：漫射反射..............................72

Chapter 08：鏡面反射..............................80

Chapter 09：半透明與透明.......................90

Chapter 10：色彩...................................100

Part 2：人與環境

Chapter 11：光與人 .. **118**

Chapter 12：環境中的光線 **126**

Part 3：創意採光

Chapter 13：構圖與特效 .. **140**

Chapter 14：氣氛與象徵 .. **150**

Chapter 15：時間與空間 .. **160**

名詞集 ... **169**

英文索引 ... **174**

圖片版權 ... **176**

前言

歡迎閱讀《光・設計》全新修訂版！許多年前，我創作本書的動機，是因為書籍市場上缺少同質的出版品——專為藝術家論述、以光線為主題的書籍。

我盡量以淺顯的方式，揉合科學與藝術的概念，並以精確的態度完成本書，補足市場上的需求。我設定的讀者是普羅大眾，這一直是我的初衷——不只是畫家或插畫家，CG 藝術家、攝影師、電影攝影指導以及美術設計人員等，只要工作性質與光線有些許關聯，都可以運用本書。

本書的獨特之處就在於可運用於視覺藝術的任何領域。內容包含與光線相關的任何領域：從科學、敘事到象徵手法，都可以派上用場。不管在什麼場合、什麼需求下應用光線，任何與光相關的技法與藝術，都是本書探討的領域。

全新修訂版有相當程度的更新，不但增添了許多新圖像，文字敘述也更新內容，以反映原版問世十年來個人知識以及經驗上的增長。

本書針對光線的物理機制，提供嚴謹的真實立論，誠摯期望這樣的方式能讓藝術家能更自在地發揮創意的選擇。了解光線的運作規則，讓藝術家在運用規則或打破規則之際，能夠做出更明智的判斷。

理查・亞特

PART 1

採光入門

這個章節中,將解釋光線的基本要素,以及光線在各種狀況下的描述。我們會詳細介紹不同形式的採光,以及各種採光方式的特性。不同的物質,與光線產生反應的方式都不一樣,本章節將探討光線與物質之間的交互作用,並以物理學的精準角度,詮釋這些反應。

1：光的基本原理
BASIC PRINCIPLES

本章概述說明光的基本原理，讓你了解自然光源和人造光源的特性。平常我們對光線視若無睹，雖然光的原理並不艱澀難懂，但仍需要刻意觀察，才能掌握梗概。一旦靈魂之窗習慣分析光線，世界將有全新的風貌，不管是視覺感受或審美的敏銳度，都會大幅提升。

天空萬里無雲，我們周圍閃耀著大氣漫射的藍光。注意此處的建築物和窗戶，都蒙上一層藍色的光彩。

光的行為

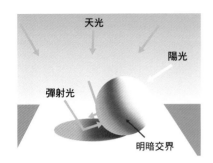

天光
陽光
彈射光
明暗交界

進入每一章之前，本書都會以置於白色背景（紙板）的白球為例，說明光線在不同時間的面貌。上圖的時間是下午，戶外陽光普照，主要光源是太陽，藍天則是第二種光源，性質和陽光非常不同，而在背景與球體間彈射的光線（bounced light），則屬於第三種光源。

來自太陽的光線最強烈，屬於點狀性質的白光，造成輪廓鮮明的陰影。天空是第二種光源，屬於大範圍性質的光源，因此造成輪廓柔和不明的陰影，但其實根本已被陽光遮蔽。越是點狀性質的光源，造成的影子越清晰銳利。

來自藍天的光線有強烈的色調，使周遭一景一物都受影響。由於球體擋住白色的陽光，使球體的影子在藍色「天光」（skylight）照耀下，呈現偏藍的色調。而球體不受陽光直射的區塊，因為受到藍天的照射，也呈藍色調。

雖然紙板和球體都是白色，但兩者間反射的光線（天光）卻偏藍，原因是白色的球體並不吸收藍色光線，而是將藍色的天光反射出去。越接近紙板的球體，接受越多的反射光線，因此越明亮：球體的底部接近紙板，反而比中間區塊明亮。

上圖最暗沉的部分有兩塊：一是「投射陰影」（cast shadow）的底部，另一是球體受陽光直射區塊與陰影之間的「明暗交界」（terminator）。投射陰影的底部無法接受陽光，且球體遮住大部分的天光，導致該部位相當暗沉。投射陰影的另一頭，可以接收較多的天光與球體反射的光線，當然較為明亮。

為何明暗界是球體最暗處？

這個現象的部分原因是反差（contrast）。這塊區域正好比鄰陽光直射的明亮區域，相較之下就顯得漆黑；另一個原因是，從紙板反射的光線，不太會投射到這個區域。球體其他區域不單接收陽光，還能接收反射的光線，而「明暗界線」的主光源只有天光而已。換句話說，明暗界線就是主光源（太陽）以及輔助光源（fill light，紙板反射的光線）之間的「兩不管」地帶。

為什麼天空是藍色的？

可見光是由「光子」（photon）組成的；「光子」也可說是能量。光子的波長各異：藍光光子的波長較短，紅光則較長。

白色的陽光是由連續的光譜組成，一般區分為七種色光，從最短波長開始，依序是紫、靛、藍、綠、黃、橙和紅，七種顏色混在一起就形成白光。

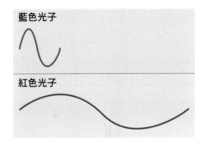

藍色光子

紅色光子

不同波長的光子形成紅光和藍光。

光線通過大氣的時候，波長較短的色光容易漫射。大氣由各種氣體組成，氣體又由原子和其他粒子構成。光子和這些粒子起交互作用時，不是被粒子吸收，就是改變行徑的方向。波長越短，越容易改變方向，因此遭到漫射的色光都以藍光為主。

波長較長的色光——例如紅光——通過大氣時不會漫射，因此能在大氣停留較久。夕陽血紅的原因正是如此：陽光通過較厚的空氣時，此時太陽的角度低，大部分藍光都因漫射而消失，而紅光卻穿透空氣使肉眼可看，因此紅色成為黃昏的主要色調。

由於藍光朝四面八方彈射，天空充斥藍色調，在空曠區域尤其明顯。站在開闊的陰影下，就算景物不受陽光的直接照射，仍會染上鮮明的藍色調。

在蔚藍天空之下，影子呈現濃烈的藍色調。

夕陽西沉，海面一片血紅。藍光的波長較短，在漫射的過程中消失殆盡。不過仍有些許藍光從東方反射回來，正好形成前景海浪的輔助光源。

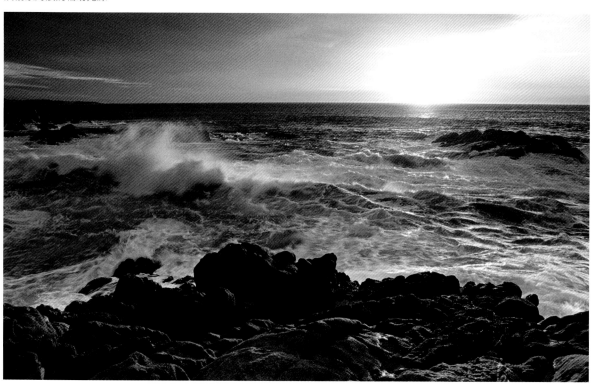

彩現原理

光線碰到接觸面時，不是反射出去，就是被接觸面吸收，這由接觸面的顏色來決定。舉例來說，白色接觸面會均勻反射各種波長的光線，而黑色接觸面則會吸收所有光線。若是白光投射在紅色表面上，藍光和綠光會被吸收，而紅光則會被反射。

如此看來，投射在紅色面上的白光，最後會反射出紅色的光子。這種現象稱為「彩現」（radiance），而反射的紅光也會影響附近物體的顏色。

「彩現」是一種微妙的現象，需要大量的光線才能產生。在光線柔和或微弱的狀況下，可能根本察覺不到這種現象；反之，在強光之下，附近的物體會因此增添豐富的色彩。顏色相同的物體之間，光線的反射會造成飽和效應；換句話說，反射的光線會強化原本的顏色，使其更加耀眼。請參考下方實例，有時在明亮日光下，就會出現這種現象。

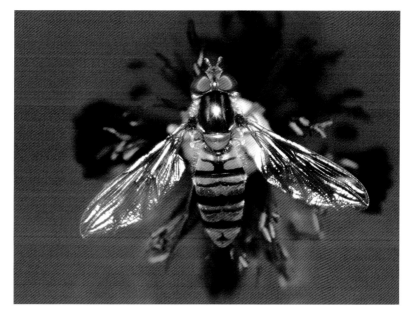

上　從罌粟花反射出來的紅光，將昆蟲的尾端渲染成深紅色。

右　從紅色沙發反射出來的光，將白牆染上鮮明的紅色。

左　百葉窗將木頭色調投射到牆壁。

右　光線在百葉板間來回彈射，更凸顯木質的顏色。帶木頭顏色的光線搭配著葉板，調和出閃耀的感覺，也讓木質的顏色更加飽和。

光影平衡

要如何呈現景物完全是主觀判斷的結果，如何詮釋也全然是見仁見智。在大部分狀況下，畫面都具有自己的光影比例，呈現出平衡的黑白對比，讓畫面看起來正常。但是在自然狀態下，這樣的比例往往是極端的，例如：白皚皚的雪和霧、黑漆漆的夜晚。有時不妨師法大自然，運用極端的黑白比例，造就視覺上的衝擊，營造出特定的氛圍。

白色、深灰和黑色，讓整個畫面呈現出強烈的簡潔感。

明調採光

畫面充斥白色或非常淺的色調，看起來輕盈明快，這種採光方式看似柔和，但物體的輪廓往往模糊不清。自然狀況下，「明調採光」（high-key lighting）常見於霧景和雪景，原本的黑影會因為四周漫射的光線而明快起來。

暗調採光

畫面以黑色調為主時，反差高、物體輪廓鮮明，「暗調採光」（low-key lighting）營造出詭譎的氣氛，月黑風高的時刻就是一個例子。暗調採光可見於暴風雨或陰暗的室內，不見得非要晚上才能看到。

暗調採光讓畫面充滿戲劇張力。

色溫平衡

　　我們身邊的光線大多帶有顏色，但大腦卻擅長過濾顏色，只要三原色混在一起，大腦會自動解釋為白色，即使在色調強烈的光源下，大腦仍會過濾眼睛接受的訊息，將其轉換成特定的顏色。由此可知，這個轉換的過程是相對而非絕對的。

　　只需一臺數位相機，就能證明上述所言不假：將「白平衡」（white balance）設定為日光模式，讓相機忠實記錄當下光線的顏色。

　　右上兩圖，左圖是大腦轉化的結果，右圖則是數位相機忠實記錄的顏色。只要走到戶外就能得到證實，夜間時，從屋外看窗戶透出的顏色，會驚覺室內光線居然是鮮明的黃色，因為唯有當我們遠離光源時，才能看出光源的真實色彩。

　　類似的情形也發生在蔚藍的天空下：站在空曠的陰影下，會感覺四周的光線呈現無色。但後退一步，再從陽光下看陰影，藍色調就會浮現眼前。其實光線的顏色是多變的，例如日光燈偏綠、街燈呈現深橘色，而向晚的餘暉則會從淡黃逐漸化為血紅。

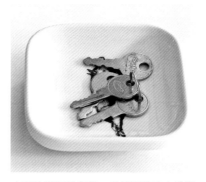

本圖的光源是窗戶。光線間接來自陰沉的天空，所以看起來相當自然。

這時百葉窗已經闔起，光源是標準的家用燈泡，讓這張相片看起來分外昏黃，因為我們的大腦通常不認為鎢絲燈是黃色的。

站在影子下，我們會覺得光線沒有顏色，但從旁觀者的角度看光線，就能看出深藍的色調。

從戶外看向室內，就能看出燈泡光線的真實色彩，呈現出黃色；然而置身室內時，對顏色的感受就不會如此明顯。

三點採光

傳統的「三點採光」（three-point lighting），是尋常的採光技巧，初學者常被鼓勵採用。其實，三點採光原本用於攝影，好處是簡單易懂。操作的方法是：將明亮的主光源從角色的側面投射；另外一個光源置於角色背面，利用逆光的效果凸顯輪廓。

三點採光最大的問題是會使畫面過於銳利，缺乏真實感。除非要營造特殊效果，否則使用逆光之前要三思，以免物件輪廓過於鮮明。逆光的效果顯著，使用上需深思熟慮，不要在任何狀況下都盲目運用。

在大型、柔和燈光問世前，三點採光法源自早期製片與攝影技巧，產生的光影相當生硬。當時的設備對於大型、柔和燈光的處理、渲染速度過慢，電腦製圖也遇到類似的問題，因此藝術家只好依賴這項 1940 年代就發展出來的老技術，好讓採光效果自然一點。而當製片、攝影師能夠取得大型、柔和的光源之後，三點採光法就遭到揚棄了。因此，如果現代的攝影或數位作品還在運用此法，就會顯得落伍。現在，攝影師、數位藝術家們有更自然，且更賞心悅目的光源可用。

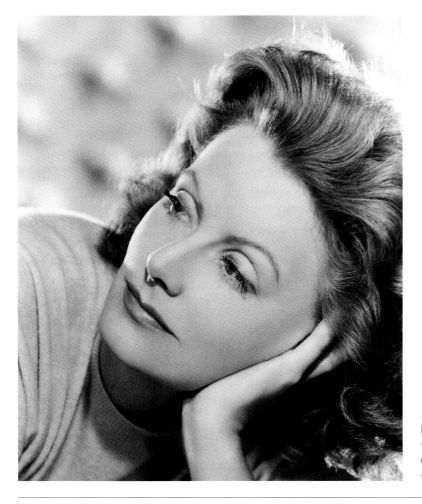

三點採光原本是製片人員和攝影師偏愛的採光方式，但是這往往流於俗套，例如這張影星葛莉泰‧嘉寶（Greta Garbo）的劇照，一望即知是好萊塢的慣用手法。

EXERCISE 1
觀察光線

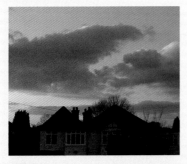

觀察日常的光影變化，每個時刻的光影都各有千秋，能用來培養自己的鑑賞能力，就像遇到日暮時分，不妨拍攝下來仔細研究。

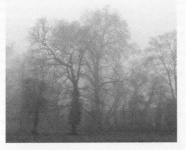

若遇到偶發的狀況，更不能錯過，與尋常的狀況對照，找出其中特別之處。

上圖就是光線攝影的好範例——餘暉映在木屋上，窗戶格外耀眼，儘管屋子和窗戶是每日常見的景色，但光線卻讓它顯得脫俗。

大部分的人從不留意光線的變化，對於光線的風貌、來源或性質，全都視若無睹。從漠視到重視的過程，需要心態上的大躍進。請你從「觀察」與「注意」開始，讓本書發揮最大的效用。

觀察光線的要領包括：主要光源為何？有沒有其他光源？顏色是什麼？是來自燈泡或太陽的直接光源？還是來自天空或窗戶的漫射光源？是否造成鮮明的輪廓？是否有霧、塵或霾等大氣因素？採光讓人舒服嗎？如果答案是肯定的，原因又是什麼呢？

若要訓練眼睛的敏銳度，提升對光線的鑑賞力，最佳的方式莫過於使用相機拍照。把光線當成攝影的主角，並且兼顧戶外和室內：在戶外，黃昏、正午、晨曦或傍晚的風貌各異；在室內，窗戶邊、電視旁、燈泡下也各有風情。試著享受各種狀況，以欣賞的角度分析採光。

如果你能建立豐富的影像資料庫，對光線的掌握會更上一層樓。許多人認為陰天是晦澀醜陋的，但陰天裡漫射光線卻能呈現細緻的紋理、輪廓和色彩，這些細節只有懂光線的行家才能領會。

請絕對不要預設立場、畫地自限，只要專心觀察，就能體驗出符合個人風格的採光方式，這是本練習的宗旨。

2：光源的方向
LIGHT DIRECTION

光源的方向十分重要，它決定了我們對光線和物體
外觀的感受。光源方向不只影響景物外觀的呈現，
更對影像所傳達的情緒占有舉足輕重的地位，所以
在決定光源的方向之前，一定要深思熟慮。

即使是同一張影像，調整光源的品質和
方向之後，每張人像呈現出不同的氛圍。

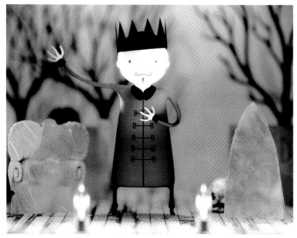

順光

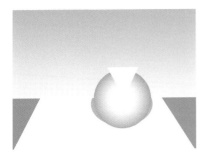

漫射的光揉合了葉子的輪廓，細部特徵因此喪失。

順光削弱景物的立體感，若要強調外形或質感，則不建議採用。

所謂的「順光」（front lighting），就是正面光，意即光源的位置位於攝影者的後方。有時柔和的順光，可營造出動人的影像，例如右上圖葉子呈現的軟性質感。

在順光的照耀下，物體的影子和立體感都消失了，輪廓和紋理（texture）也變得模糊。正因如此，柔和漫射的順光，可以隱藏臉上的皺紋和瑕疵，是拍攝肖像的最佳選擇。柔和的順光普遍受到攝影者的喜愛，晨曦或日暮，當太陽在我們身後時的光線即屬之。

但順光也有缺點，就是會讓物體的輪廓變得隱晦不明。舉例來說，攝影師拍攝男性肖像，宜採用強烈的順光，拍攝女性時由於反差過於強烈，則比較少使用。

柔和的順光剔除了臉上的缺點，讓模特兒臉部的肌膚柔順均勻。

側光

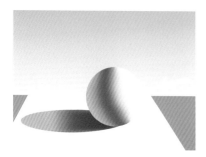

若要凸顯外形和質感，「側光」（side lighting）是絕佳的選擇，它增強了三度空間的立體感，且造成顯著的陰影，使反差效果強烈。

側光能在物體表面，投射出戲劇性的陰影，營造高度張力的氣氛。由於能製造出強烈的效果，側光廣受歡迎，晨曦或日暮的光線即屬之。此外，電影或攝影作品也常運用這種採光。

然而，側光也有潛在的缺點：影子會蓋掉某些輪廓，因此可能更加凸顯皺紋或瑕疵。側光和強烈的順光一樣，會造成極大反差，特別是陰影過於鮮明時更是如此，通常用於拍攝男性。

餘暉掠過牆壁，凸顯出牆壁的質感。

側光凸顯葉子的輪廓和質感。

悠長的影子搭配迴廊，營造出庭院深深的感覺。

逆光

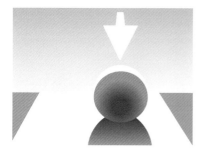

　　如果攝影者正對光源，且看不見物體的亮面，則稱之為逆光（back lighting）。物體在逆光下會產生剪影（silhouette）的效果，就算有輔助光源（或稱補光），也顯得漆黑暗沉。逆光通常會營造出高反差的情境，產生高度的戲劇張力。如果光源和攝影者之間的角度很小，物體的輪廓就會鑲上一圈「輪廓光」（rim lighting），且光源越強，輪廓上的輪廓光越明顯。

　　除非光源異常柔和，否則逆光會造成顯著的陰影。一般情況下，逆光會讓物體在耀眼的光線下更加暗沉；這種輪廓光效果，特別能強調物體的輪廓。逆光的另一個效果，是不論物體的紋理屬於透明、半透明或其他性質，在逆光的照耀下都會一目了然。若想增強畫面的戲劇效果，不妨考慮採用逆光。

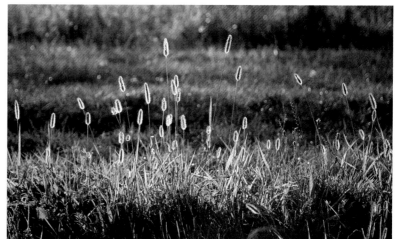

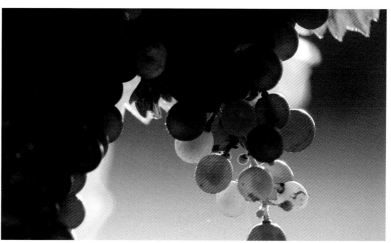

上　逆光使綠草似乎綻放出光芒。

中　剪影是逆光很常見的效果。

下　如果物體紋理屬於半透明，逆光正好可以彰顯質感。

頂光

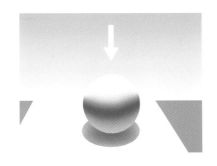

「頂光」（top lighting）和前述的採光相比，是較不尋常的採光方式。正午的陽光下、室內或舞臺上，都可能看見頂光。若光線柔和，頂光能有效凸顯輪廓；如光線強烈，臉型輪廓會消失殆盡，顯現神祕的戲劇效果，例如眼窩部分被陰影籠罩，只剩下黑洞般的窟窿。

一般來說，藝術家不常使用頂光，但這並不代表頂光就不適用於其他場合。在陰沉的白天，天幕宛如超大的漫射光源，這時的自然光源不就是頂光嗎？不過話說回來，即使是要營造氣氛，運用頂光的時機也不多。因為頂光的效果太過強烈，適合用來打造毛骨悚然的場景。

光源從頭頂正上方宣洩而下，人臉變得憂愁猙獰。頂光凸顯出顏面的骨骼，加深眼窩的深度。

底光

如果頂光是「非常態」的採光方式，那麼「底光」（light from below）就算是特殊異例了。若想要在自然狀態下體驗底光的效果，可站在營火上方，或持手電筒朝上照射，反射的光源也可提供這樣的效果，例如站在水面上方。在底光的照耀下，習以為常的東西都會變得極不尋常，原因是底光的效果，與我們平常習慣的光影呈現整個上下相反，就像拿手電筒往上照，影子的方向會上下顛倒。

底光和頂光如出一轍，都能營造特殊效果。我們看到異於常態的現象時，本能上眼睛會為之一亮，若要傳達特殊的情緒、激起共鳴，不妨改變採光的方式。

光源從臉部下方打上來，表情變得驚悚嚇人；眼睛也變得詭異，因為光點的位置不尋常。請注意：因為光線角度的關係，皮膚的紋理變得更鮮明。

以外觀甚至是情緒的角度來看，光源的方向扮演決定性的角色。以下將用常見的題材——人臉——來示範，觀察不同的光源下產生的藝術效果。

不同光源角度所產生的各種效果，都值得一試：請參考以下示範，試想如何傳達設想的氛圍，以及哪種效果最符合需求。就畫面的氣氛來說，光和影是絕佳搭檔，若再搭配光的性質（柔和或強烈），就可以隨心所欲營造出想要的感覺。

光影實驗

2.1 順光 首先，我們測試沒有明顯影子的順光，此為攝影的入門技術。從上圖可見順光會產生平板效果。

2.2 側光 現在，加進影子，讓臉部顯得穩重立體，帶出表面的質感。陰暗的影子營造出戲劇的氣氛，也使臉部更有型。請仔細觀察：臉的輪廓似乎改變了，變得比較狹窄。

2.3 頂光 光源從頭頂照下來，使臉部表情顯得凶惡怪異，臉型也大幅改變。採光的方式對於臉型有深遠的影響，只要改變光源的角度，同一張臉的臉型就會大不相同。

2.4 底光 從底部打上來的光，同樣形成一張凶惡的怪臉，比頂光下的臉更詭異，因為通常我們的視覺並不習慣底光下物體的樣貌。

2.5 逆光 最後是逆光：光源位於頭部後方，完全模糊了細部的特徵。如果要要營造神祕懸疑的氣氛，逆光是很棒的選擇。

3：自然光源
NATURAL LIGHT

自然光源的風貌多變，其間的差異不可小覷。雖然
自然光源全來自太陽，但是陽光就像千變女郎，一
天中不同的時間和氣候下，總是風情萬種，時而強
烈冷酷，時而溫暖柔和。本章將探討不同狀態的自
然光源，深入分析光的性質及效果。

這幅看似單純、地景漆黑的風景圖，卻
抓住了夕陽西沉的光影變化，呈現光線
對雲層的影響。而人造物的輪廓朦朧，
只剩剪影，讓光線成為整幅圖的主角。

上午的陽光

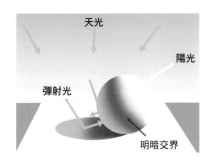

上圖的場景發生於早上或剛過正午，就顏色和性質而言，這時的陽光最為直接。雖然如此，顏色和光的性質尚會受到兩個因素影響：光的漫射（scattering）與雲層。

漫射

地球的大氣層會漫射短波長的光，這也就是陽光有時蔚藍、有時血紅的原因。陽光穿透的空氣越多，漫射的效果越顯著。換句話說，太陽在天空的位置越低，光線穿透的大氣層越厚，因此清晨和黃昏的漫射效果最強烈。一天之中，陽光的性質大不相同，尤其太陽在地平線以下時，漫射的天光成為主要的光源。

雲層

雲層對陽光的顏色和性質，有決定性的影響力。由於雲層是半透明的，因此光線在穿透的過程會產生漫射。當光線穿過透明物體（例如玻璃）時，仍可維持平行；但當穿過半透明的物體時，則會受到阻礙而改變方向，使光線往四面八方射去，其實藍光穿透大氣層時，就是這種狀況。當場景搬到雲層之間時，任何波長的光線都會出現漫射的現象。

漫射效應會「軟化」陽光：點狀的光源（太陽）擴散成大範圍的光源（整個天空）。此外，雲層遮蔽藍天時，也遮蔽了宣洩而下的光線，因此雲層不只會改變光的性質，也會改變光的顏色。

厚重的雲層，蒙蔽了藍天，同時也過濾了陽光。

正午的陽光

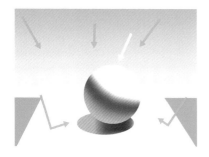

太陽爬到天空最高點時，光線最白亮熾烈，光線造成極大的反差，使影子變得暗沉，就連傳統底片也無法感光，因此相片中的影子呈現一片漆黑。不過，以肉眼觀察，正午的影子仍具有層次。如要營造出正午採光的效果，反差必須要相當強烈。

正午的光線強烈刺眼，顏色似乎漂白了，飽和度不如其他時刻。烈日當空拍攝的相片，效果往往不盡人意；不過有些場景的反差較柔和自然，效果反而出人意表。舉例來說，耀眼的光線下拍攝海景的效果就很不錯，許多熱帶風情的照片都在此時拍攝。在某些特殊的場合，高反差的採光可產生特別的效果。

正午陽光下的影子很小、輪廓的解析度不足，另一個缺憾則是顏色的飽和度偏低。大部分的攝影師都會避開正午，但凡事都有例外，逆向操作也可能得到意想不到的效果。

上圖拍攝於日正當中，強調出對比的效果。不單如此，攝影師還加上紅外線濾鏡，讓效果更加顯著。若單就色彩的豐富度來看，上圖並不出色。

正午的標準採光：前景的沙地白茫茫，但影子卻黑漆漆。這樣的反差過於強烈，無法呈現影子的層次感。

由於水面不會直接反射陽光，因此上圖雖攝於日正當中，效果也不錯，成功呈現海水的蔚藍。

下午的陽光

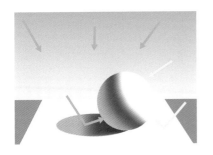

夕陽西沉，光線變得柔和又溫暖，傍晚時分，陽光變成黃色，此時光線的強度降低，使天空變成深藍色。

一般來說，接近日落的採光最迷人，此時光線柔和，反差恰到好處，視覺效果最佳。上述的效果在日落前一小時最顯著，入鏡的畫面也最上相；正因如此，

攝影師和製片師稱這段時間為「黃金時刻」（golden hour）。這時顏色的飽和度高，陽光本身的顏色決定了視覺效果，讓物體看起來色彩豐富、色調溫暖。另一個美麗的巧合，就是影子的顏色恰好是光源的互補色——此時陽光是暖洋洋的黃色，而影子是冷冰冰的藍色，互補的視覺效果讓人愉悅。下午的採光有許多上相的特質，因此常見於攝影作品、影片和廣告。

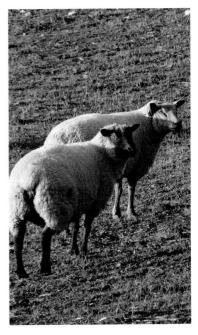

陽光的黃光以及來自天空的藍色，映照在綿羊身上。

傍晚強烈的黃色太陽光，映照在倫敦戴維斯發電廠（Battersea Power Station）的煙囪上。

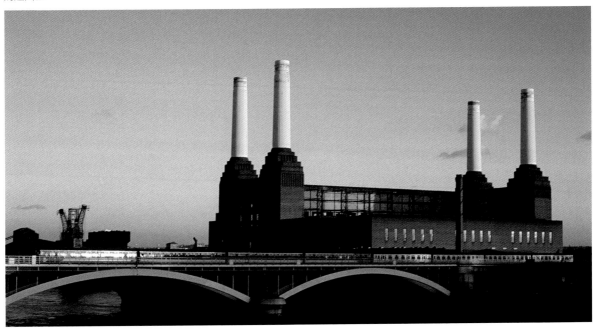

日落時分

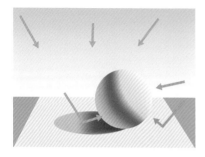

太陽將下山之際，陽光轉成深黃色或紅色，強度也下降許多，因此反差變低。由於陽光的強度較低，使天光的影響層面擴大；影子變成更深的藍色，顏色變得更豐富；日落時分的影子拖得很長，讓紋理變得清晰易見。

如果天空有雲，此時的天際必定絢麗奪目：陽光從下方照耀雲層，雲層呈現耀眼的紅色和橘色。這些效應使天光的顏色更趨複雜，連帶讓影子也變成紫色或粉紅色。

以顏色和氣氛的角度來看，日落真是氣象萬千，若有機會觀察不同時間或地點的日落，幾乎找不到一模一樣的畫面。

<u>上</u> 在餘暉的照耀下，光線呈現鮮橘色。天空各種顏色混雜，使影子變成紫色。

<u>中</u> 夕陽無限好，只是時間短暫，光線瞬息之間就變化多端，這樣的景緻只能持續幾分鐘，很快太陽便沉入地平線。

<u>下</u> 此時的反差很低，陽光和天光的強度相仿，從礁岩的顏色便可知。

黃昏

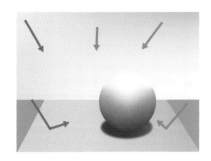

黃昏是一天中的特別時刻，光線的效果變幻莫測，往往美不勝收。此時太陽已在地平線之下，天空是唯一的自然光源，形成柔和的光線、小小的陰影，反差和顏色也出奇地細緻。

高山輝

天清氣朗時，太陽沉入地平線，東邊天空常出現粉紅色的區域，這種現象稱為「高山輝」（alpenglow）。高山輝是尋常的景象，如果之前不曾注意，哪天忽然發現，一定會發出驚嘆。在高山輝的照耀下，反射的表面（例如白色的屋子、沙子或水面）會產生明顯的粉紅色光彩。

但暗沉的表面（例如樹叢）則無法顯現輕快的粉紅色，因此這時的陸景通常看起來呈現漆黑色。

高山輝雖然常見，但不保證天天出現，有時東邊的天空就呈現藍色。太陽從地平線的下方往上照耀，使西邊天空一直都有黃色或橘色的光彩；太陽下山之後，雖然光彩可持續一個小時以上，但東邊天空的顏色瞬息萬變，無法持久。值得注意的是，西邊的天空也可能是粉紅、黃或紅色。

黃昏時從室內向外看，若室內以燈泡照明，對照下，天空將呈現深藍或明亮的藍色。

陰天時，天光往往呈現飽和的藍色（清朗的天空才會出現粉紅色）。這時天光會比平時更暗沉，夜幕降臨的速度也會更快。

上 東邊天際呈現明顯的粉紅，但有些不反光的表面則漆黑一片（樹叢），而反光的表面仍明亮（圖中的起重機）。

左 陰天的黃昏，天空呈現飽和的藍色。

右 黃昏的天光細緻、多變化，替水面和船身塗上粉紅色和藍色的光彩。

戶外陰影

戶外陰影（open shade）下，天空是唯一的自然光源，因此四周充斥藍色調。來自天空的光線經過漫射作用，形成柔和的陰影。少了大氣層的漫射作用，戶外陰影將漆黑一片。舉例來說，如果站在月球表面的陰暗處，保證伸手不見五指。

戶外陰影的光源也可能來自周圍環境，例如附近的牆壁會反射光線；樹叢也會反射光線，影響光源的顏色。若置身蓊鬱的森林，雖然太陽遭濃密的植物遮蔽，但是樹葉會反射光線，形成綠色的光源。相同的效應，也出現在樹叢或草叢中。

戶外陰影下的深藍色調，在石階上清晰可見。雖然光源已經漫射，但仍可看出大部分的光源來自上方，其他方向的光源則被石牆擋住。

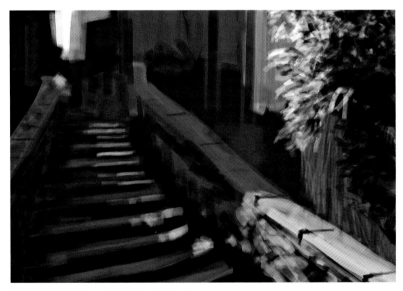

對照攝影和速寫，找出速寫省略的細節。石階的輪廓極度簡化，構圖風格大膽明快，只保留兩個元素：光線和顏色。

戶外陰影下，植物呈現藍色調。

陰天光源

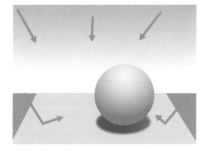

　　雲層的厚薄及不同的時刻，讓陰天光源變化豐富。若條件搭配得宜，陰天光源也能產生引人入勝的優美效果。浮雲蔽日的陰天，整個天幕就是一個特大光源，漫射的光線和影子都柔和，這時反差很低，使色彩分外飽和。

　　景物的顏色，主要與一天不同的時刻有關。依據「色溫圖」（Color temperature chart），陰天光線偏藍色調，且雲層越厚，藍色越深。不過若太陽的位置偏高，光線則呈白色或灰色，此時雲層越厚，光線越趨近白色。只有當太陽位置偏低的時候，光源才會轉為藍色，太陽位置越低，藍色則越明顯。

　　陰天的光線常給人單調的感覺，但有時反而產生優美的效果。陰天光源柔和，本來就具備上相的好條件，能更表現出色澤和紋理。白色天空形成大面積的柔和反光，即便物體表面容易反光，拍攝的效果仍令人滿意。舉例來說，陰天是拍攝水面的好時機，也適合拍攝其他易反射的材質，例如車體的金屬面。

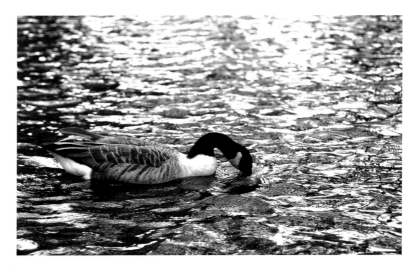

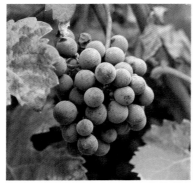

上　反差低、光源又是陰天的自然光，讓葉子的飽和度極高。紅葉上大塊明亮的部分，是天光的反射造成的。若在豔陽之下，明亮的部分不但會變小，也會顯得更突兀。

中　天空陰沉，水面卻銀光閃閃。若要在陰天拍攝到好畫面，其中一項技巧就是不要讓天空入鏡。

下　在漫射的光線下，葡萄的輪廓清晰可見，由於反差小，影子下的葡萄反而見得全貌；同樣地，色彩仍十分飽和。

明亮的陰天光源

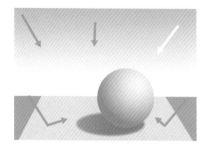

　　若雲層較薄，便能看見從其間透出淡淡的定向陽光。這樣的光源會產生較鮮明的影子，不過因為雲層遮蔽，影子仍柔和。豔陽下的高反差是一種極端，厚重雲層下的單調則是另一種，而上述的光源恰好是兩種極端之間的理想妥協。

　　薄薄的雲層就像棉絮一般，紋理多變；厚雲層則呈現紮實的灰色或白色。雲層的厚度時時變化，加上雲層間的空隙，都替單調的天空增添色彩。例如藍色天光和黃色陽光，會影響雲層表面的顏色。雲層很薄時，天空的顏色就變化萬千；如雲層薄且破碎，顏色的變化更引人讚嘆。另一個影響雲層顏色的因素是「距離」，因為光線漫射的關係，遠處的雲層往往呈現黃色或橘色，甚至在正午時分也如此。

相較於厚實雲層透出的漫射光源，雲層薄弱時的明亮陰天光線，擁有較強的定向感。但雲層產生的漫射光線，仍會填補本來是陰影的部分。

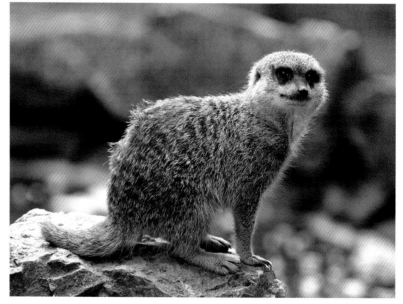

光源夠強，讓狐獴的輪廓相當鮮明。因為陽光被雲層漫射，身體下方的陰影相當柔和。請注意：影子沒有一抹藍色調，因為浮雲早以遮蔽藍天。

破碎的雲層與斑駁的光線

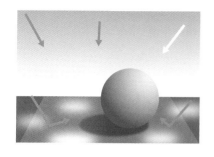

　　自然狀態中常出現光影互相作用的情況，雖然雲層破碎時的光線和斑駁的光線，兩者性質各異，在此仍一併討論。

破碎的雲層

　　如果天空的雲層破碎不完整，光源就不同於無雲的晴天和多雲的陰天。此時缺少作為輔助光源的藍色天光，但陽光仍會從雲層的縫隙鑽出。一塊一塊的雲會在地面形成陰影，陰影間就是明亮的陽光。這時的反差可能很大，灰濛濛的天際對照明亮的表面，形成強烈的對比。這種光源下，明亮和晦暗並陳，營造出充滿趣味的畫面。

　　同樣地，此時的天空也可能五彩繽紛，影響色彩的因素繁多：包括一天的時刻、雲層的厚度、雲間的空隙、距離等。天際色彩多變，可能出現各種色調的藍色，也可能是黃色、橘色或灰色。雲層在天空移動，光線隨之快速變換，好不容易露臉的太陽，頃刻間又消失無蹤。

斑駁的光線

　　斑駁光（dappled light）是光和影的混合產物，常見於自然狀態。舉例來說，樹林在陽光照耀下，地面就會出現這種效果。此時光源的反差很大：陽光越強烈，光影的對比就越明顯。肉眼能感受斑駁光下的豐富色調，但大部分相機都無法忠實呈現這樣的畫面。

相機幾乎無法處理這樣的反差。

下左　斑駁光影下的光點特別明亮，甚至接近白色。

下右　陽光配上黑雲，營造出戲劇性的氣氛。

夜間光源

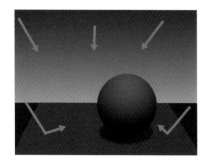

雖然太陽不再露臉，但天空尚有些許亮光：或許是太陽西沉後漫射的光線，也可能是月光。至於星光則太過微弱，對整體光源毫無影響。

要掌握夜間的光源，首要必須理解的關鍵道理，就是除非陸地有人造照明，不然天空永遠比陸地明亮。

請看下方兩張剪影：第一張是實際的狀況，第二張的狀況則不可能發生，因為陸地並無光源，因此不可能比天際更明亮。

月光

月球本身不發光，月光其實是反射的陽光，其性質也符合光學的通則。月球接近地平線時，呈現黃色或紅色；月球越接近天頂，顏色越來越白。月球表面幾乎無色，因此太空人登月拍攝的相片，看起來都是黑白的。

天光是漫射的光線，而且性質柔和。月光和天光最顯著的差異是月光較微弱，因此皎潔月光與柔和天光的比例，會不同於強烈日光與柔和天光的比例。另一點需要注意的，是我們傾向放大月球，但實際肉眼所見的月球其實並非如此。

我們的眼睛在漆黑狀態下，辨別顏色的能力很弱，因此理論上夜景是無色的。如果在夜間讓底片曝光的時間夠久，沖洗後的效果其實與在日間拍攝無異；甚

月球在天空的位置很低，因此表面蒙上一層略帶紅色或棕色的色彩。月球高掛天頂時，則呈現灰色或白色。

至夜晚短時間曝光的底片也會呈現許多顏色。兩相比較之下，就能了解肉眼在夜間辨認顏色的能力很有限。

注意天空的亮度和色彩。相片中的顏色比肉眼所見的更誇張。

天空的顏色

另一個影響夜景的因素，就是「光害」（light pollution）。在都會區不論身在何處（甚至在遠離塵囂的郊區），總能見到城市的紅塵。光害無所不在，仰望天際，可能就會看得出雲層反射的橙紅光芒。身處文明社會，想要逃離光害，恐怕非得到天涯海角不可。如果拍片時需要取夜景，通常會先在大白天以曝光不足的方式拍攝，再用強效的藍色濾光鏡，來營造夜間的氣氛。

天空顏色總是多變，仰望天際，奇妙又複雜的色彩映入眼簾。許多因素會影響天空和雲彩的顏色，例如一天的時刻、雲層的厚度和形狀、雲塊之間的間隙等。若雲層的厚度不均，或雲塊之間有縫隙，光的量、顏色和品質就會隨之改觀，由此衍生出的驚豔，更不可計數。

自然狀態下的光線 —— 特別是天光，在大多數場合都有顏色，就算碰到陰沉的天氣也不例外。不論陽光耀眼或微弱，天空總是源源不絕提供漫射的光線。

金色的陽光從雲叢中穿透而出；陽光的金色是大氣分子造成的效應。

與天空相較之下，沒有照明的地面顯得漆黑暗沉，雖然夜暮低垂，前景的屋頂仍然反射天光。

天空變幻莫測、難以預測，雨的背後藏著太陽，讓遠方下起了「紅雨」。

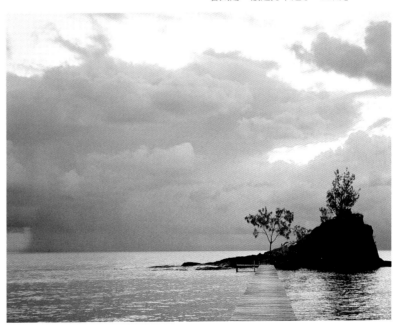

大氣的效應

大氣中的懸浮顆粒會反射或漫射光線，這就是光和大氣的交互作用。懸浮顆粒包括塵埃、小水滴或汙染物，它們讓虛無的光線有了質感，使肉眼得以看到陽光形成的光束、霾（haze）或霧（fog）。

霾是空氣中常見的景象，營造出飄紗的感覺，遮蔽了遠方的物體，讓物體看起來更模糊，色調更藍，反差更低，這都是因為霾會漫射光線的緣故。

霧和霾本是同類，但霧比較厚實。它也是漫射光線的高手，大霧籠罩之時，光線會均勻漫射，每個方向的強度幾乎一樣。

如果在濃霧中開啟相機的測光器，會發現無論朝哪個方向測光，數值都一樣。霾通常是藍色或白色，視天候而定：晴天是藍色（因為反射天空的顏色），陰天則是白色的。霧本身是白色，但因為天空或陽光的因素，讓顏色多變，因此實際上可能是藍色、黃色甚至橘色。

上　地面的霧氣反射天光，呈現深藍色。由於樹叢擋住陽光，不然霧氣應是黃色或橘色。

下　霧裡看雪，景象充斥漫射的光線，樹下看不到一絲影子。

水

陸地上，水無所不在，存在的形式很多，包括雨水和露水，儲存於湖、河和海。光的各種現象其實都與水相關。如果物體表面有水，就會產生反光與具方向性的亮點。晨曦照耀下，草叢的露珠就像無數的小鏡頭，發散出數不清的亮點。水面也會將光線反射到陸地，因此海邊的光線很強。

上左 湖水反射光線，如同鏡面。

上右 漿果上油亮的液體，形成明亮的區塊，凸顯出果皮的紋理。

下左 就算天空陰沉暗淡，小水滴依然形成數不清的亮點。

下右 人行道上鏡面般的反射，顯示地面是溼的。

重點整理

自然光是一種複雜多變的現象，其性質雖然符合物理原則有跡可尋，但因為本質太複雜，非三言兩語所能道盡。

上述內容都是一般通則，希望能幫助讀者一窺自然光在不同情況下的風貌。有心的讀者應該親自觀察光影變化，將心得落實於實際操作中，如此就能避免錯誤，作品也不至落俗套。了解自然現象不過是一個開始，讀者可根據創作的需求，加以詮釋和發揮。

隨著人云亦云，所謂的「撇步」經常不經思考地傳承下去。舉例來說，柔和光源要搭配冷色系的輔助光源，在自然狀態下確實如此，因為黃色的陽光會產生偏藍的陰影。雖然自然現象有其物理依據，但破碎雲層下的情況就不同了。

再舉一例：陰影的色調和光源的色調互補，一般看法是當眼睛接受的訊息傳到大腦時，大腦會自動把陰影的色調視為光的互補色，即便實際狀況與大腦認知衝突，大腦仍這般運作（如想查明真相，可利用相機攝影）。這種說法合理嗎？請你親身體驗，眼見為憑，並依據創作的需求而行事，不需盲目遵循通則。

EXERCISE 3
風景的光源

要掌握風景的光源，最佳方式就是身體力行，先完成小規模的研究，實際作畫或參考他人作品。研究的重點不在細究，而是光源和氣氛。如果作畫的時間有限，自然會將焦點擺在光源的選擇，而不是細節。

研究越多，越能掌握訣竅，藝術的本領和知識必須建構於實際經驗之上，除此之外別無他法。如果能完成二十幅或更多作品，當然會漸入佳境。以下三張圖都是快筆之作，每幅需時一小時左右。

這三幅快作，點出了應注意的重點：3.1 與 3.2 的色彩濃郁飽和，傳達奇想、浪漫與詩一般的氣氛；3.3 的色彩輕柔，和實際狀況差距不遠。不論三幅圖要表達的是什麼，背後的理念都是主觀的，依繪者預設的氣氛而定。每種想法都對，因為決定權在你。

3.1

3.1 繪者盡量減少細節，把焦點擺在顏色和大氣變化。建議你可以保持草圖簡單，就能把注意力放在光源。

3.2 這幅畫頗有印象派的畫風，根據火山的相片描繪，構圖重點在於光源和大氣變化所產生的戲劇性張力。本圖完全沒有細節，所要表達的就是光、顏色與氣氛。正因為缺少細節，才能清楚傳達煙霧瀰漫及明亮的逆光效果。

3.3 本圖的重點是森林中的霾與大氣變化。大氣的變化成為構圖重點，畫面的氣氛和光影都靠此傳達。

3.2

3.3

4：室內光源和人造光源
INDOOR & ARTIFICIAL LIGHTING

室內和室外的光源大不同，最大的差異在於室內光源有「光衰減」（falloff）的現象。所有人造光源與經由窗戶進入室內的光線，都會產生這種現象。太陽距離我們太遙遠，因此不論是直射陽光或雲層漫射的陽光，光衰減的現象並不顯著。人類設法控制光源，發展出各種設計，例如：家庭照明散發的溫馨色調，通常是漫射的光源；辦公室照明則以功能和經濟為考量，光線往往明亮刺眼。

提姆·波頓（Tim Burton）執導的 2005 年動畫《地獄新娘》（The Corpse Bride）。牆上的壁燈投射出昏黃的光線，在牆上留下斑駁的影子。

窗戶光源

由戶外進入室內的陽光幾乎都會變成漫射光線，在牆壁、地板或天花板間反彈。雖然陽光能從窗戶直接射入，但是窗戶和牆壁的面積差異甚大，因此大部分的空間都充斥著漫射的光線。

窗外光線是室內自然光的來源，窗戶本身是高效率的光源，因此光線相當柔和。以窗外光線當光源，不但可營造優美的氣氛，更適合攝影。如果整間房子只有一扇窗，就算光線柔和，反差依然很大；當房子有多扇窗戶，輔助光源變多，因而可降低反差。

影響室內光線色調的因素之中，氣候就是其一。天氣陰沉的時候，光線可能是灰色、白色或藍色；陽光普照之日，天光可能是藍色、白色、黃色或紅色，端看一天的時刻而定。光線一進入室內，就會受反射面影響，光線在室內彈射的過程中，色調會受到牆壁、地板或家具顏色的影響。

如此看來，若想忠實畫出室內的光影，必須仔細思考可能的變因，並耐心規劃光線的強度、色調以及反差。最簡單的構圖，就是挑選單純的時機和地點，例如陰天時的白色室內，而室內僅有一扇大窗。單純的場景如同起始點，可以從這裡展開更複雜多變的室內光影之旅。

面北光

最為人所知的窗外光線，就是「面北光」（North Light），條件是窗戶要面向北方。過去缺乏人造光源的時代，藝術家的畫室，都會裝設面北的窗戶，提供整天穩定一致的光源。在北半球，太陽常駐南方天空，面北的窗戶引入漫射的光線，使室內洋溢柔和的色調，避免光線帶有鮮明的方向感和陰影。若陽光並非從窗戶直射入室內，其光線效果其實就如同面北光，雖然這樣的房間會因採光不良而顯幽暗，不過就視覺效果而言，反而令人感到愉悅且放鬆。

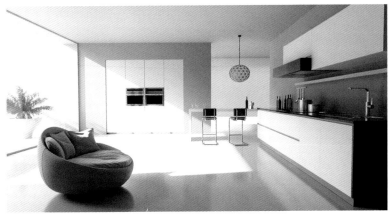

上 房間被從窗戶進來的光線點亮。觀察得到的藍色調，是來自於天空。

下 下午的光線直接從窗戶射進來，此時光的色調不同了，而且光影的反差也增強許多。

家用照明

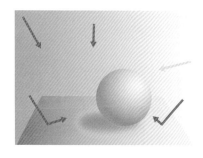

大部分家用燈具的光線都經過漫射，因此燈光和影子皆柔和，這都歸功於燈罩的效果，唯獨聚光燈是家用照明的例外，它會照出生硬的影子。通常設計師會將多個聚光燈裝在一起，不但能彼此「柔化」影子，還能營造出多重亮點的效果。

長久以來鎢絲燈泡是家用照明的要角，隨科技日新月異，鎢絲燈泡逐漸被取代，有些替代光源仿效鎢絲燈泡的效果，有些則趨近白色光。

鎢絲光源為刺眼的黃色或橘色（請見 Chapter 1），這是因為製造這樣光源的燈泡較為容易；另一方面，大腦也會將黃色的光源轉譯為白光。在鎢絲燈泡照耀的室內，如想拍攝或描繪現場即景，通常考慮白色調而非黃色調，效果較為逼真。在創作時，應遵循主觀的感受，而非客觀的真理。以鎢絲燈泡照明的室內，若依循物理原則，相片或畫作應以黃色調為主，但乍看之下反而會覺得失真。

現代的照明設備琳瑯滿目，鎢絲光源的品質各異且難以預測。通常家用燈具都會附上燈罩，讓光線漫射，增加光源的整體面積，以產生柔和的效果。

功能考量

室內的房間功能不一，因此照明設施也有不同的功能。舉例來說，洗衣間或停車間會安裝大顆燈泡，其光線既不柔和也不迷人，不過由於在此逗留時間短暫，美觀也就不是考量重點。

用於生活起居的房間就不同了，由於待在房裡的時間較長，光源的品質決定舒適的程度和氣氛，因此成為挑選燈具的首要考量，一般會使用較複雜的燈具。客廳則是全家的靈魂地帶，通常會裝設數套的燈具，營造出柔美和樂的氣氛。

家中其他房間的採光，也與功能息息相關。臥室可擺設床頭燈，以便在床上閱讀或半夜起床照明之用。廚房安裝聚光燈，照亮烹飪爐具和工作檯面。同樣地，浴室的櫥櫃或鏡子，也依功能來選擇照明設備。

除了上述基本功能，家用照明也結合功能和光源的品質。照明設備的配件中，最不可或缺的就是燈罩，由於燈泡的強光往往刺眼，燈罩能讓燈光柔和，不只能遮住強光，還讓強光下的影子變得朦朧。

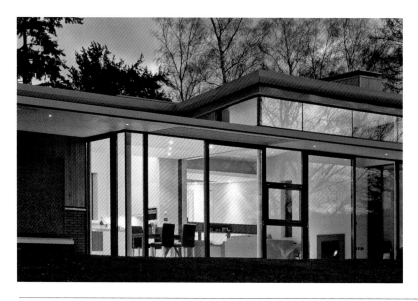

站到戶外，才發現鎢絲燈光多麼昏黃。置身室內時，卻覺得燈光色調平淡許多。

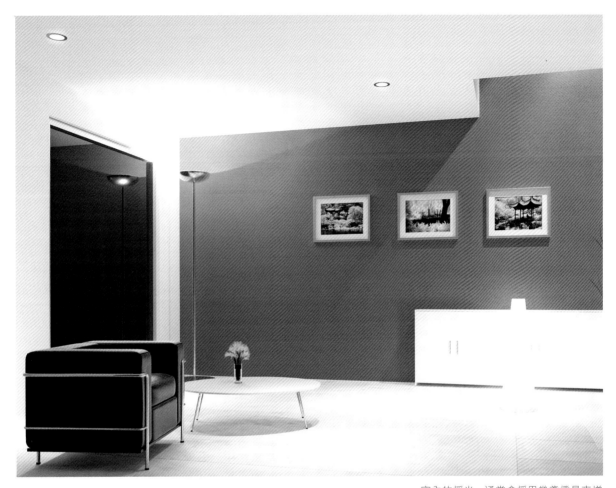

光源

下一個要考慮的因素，就是室內採光大多運用多種光源，使光線和陰影產生柔和的美感，不同房間的燈光，會投射到鄰近房間，且房間的燈具也常不只一套。客廳的燈具是室內採光的典型，利用四至五套燈具照耀出心曠神怡的光影；就連廚房的天花板上，也多暗藏光源。

上述的多重照明，能產生不均勻又有趣的光線，形成多重明暗、富變化的陰影。多重照明的另一效果，是在反射面上形成許多明亮區塊。如果燈泡老化，產生的光線就會變弱和變紅，更添光影的變化。

除了照明設備外，電腦、電視、微波爐、電鍋等家電也會發光。建議可多看看不同家庭的室內照明，其中蘊含無窮的變化，只有缺乏想像力的人無法領略個中滋味。

室內的採光，通常會採用幾盞燈具來增添氣氛。可以觀察到，上圖以不同的方式讓光線變得柔和，例如燈罩，以及投射於牆壁的光線。混合直接光源以及間接光源，營造出引人入勝的採光樣式。

商業照明

商業照明如同家用照明，燈具的款式五花八門，但是功能不外乎營造氣氛、吸引目光。商業照明都經過精心設計，以發揮預期的效果。設計師的構想必須經過縝密的研究，才能將紙上作業化為實際成果。建議不妨多觀察幾款設計，並拍下相片，作為後續分析之用。

餐廳通常使用數套燈具，營造柔和溫暖的氣氛。從凸顯桌上鮮花的聚光燈，到營造浪漫氣氛的蠟燭，都是為了達到這樣的效果。每間餐廳的採光方式各異，因此蒐集各類風格並不困難；如想學習如何利用室內照明來營造氣氛，不妨到餐廳走走。

觀察餐廳或吧檯有一個要領，就是商家會運用相當多的燈具做出明亮區塊，例如刀叉、盤碟甚至顧客的眼睛，都可能在燈具下出現亮點。餐廳照明如同家用照明，不同燈具的搭配運用，使色調和光線的強度產生變化，營造豐富的光影。

商店的照明則大異其趣，雖然賣場的氣氛不可輕忽，但是成本和明亮度才是首要考量。主流商店大多採用燈管，營造出潔淨明亮的氣氛，有時也使用額外光源來彰顯展示商品。如果想要重現這樣的採光，請先從功能的角度來思索。

上　吧檯照明包括多個光源，增添氣氛。請注意：這些設計會產生柔和的光線，例如燈罩以及將光線投向牆壁的燈泡。

下　商店的採光明亮均勻，櫃子則有隱藏式光源，以凸顯商品。

日光燈

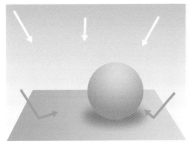

上 這張相片使用「日光平衡底片」（daylight balanced film），主光源是一排排的日光燈管──日光燈濃濃的綠色調十分明顯。

下右 相片中窗明几淨的購物中心，雖然經過色調修正，但仍無法修去日光燈的綠色調。注意椅子下方的多重陰影，正是上方多重光源造成的。

　　以經濟為考量的場合，就會使用日光燈。日光燈散發出淡淡的綠光，即便大腦能夠將其轉譯為白光，看起來仍惹人生厭。日光燈普遍使用於辦公室、車站、公共場所等以節約省錢為主要考量的場合。

　　如果需要照明的空間廣闊，就會在天花板安裝一排排的燈管，在地板上形成重複交錯的陰影，以及長方形的明亮區塊。光源的強度決定明亮程度，因此商家通常裝置許多燈管，營造窗明几淨的感覺；需要省錢的區域，則減少燈管的數量，例如停車場的照明就經常不良。

混合照明

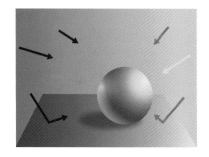

　　正常情況下，無論室內或戶外，同時看到人造光源和自然光源並不足為奇，特別在黃昏和夜晚時分，自然光和人造光交錯，激盪出耐人尋味的色調和光影，尤其自然光（藍色）和鎢絲光（橘色）互為補色時，更是絕配。

　　傍晚時分，只要鄰靠沒有窗簾的窗戶，就能目睹這種交互作用。在街燈的照耀下，主要光源是人造，輔助光源是自然光；在建築物上也可看到如此現象：建築物表面五光十色，與來自天空的自然光，形成絢麗的對比。

　　建議你可以利用實際場景的現況，構思獨樹一格的藝術創作，例如右下圖色調的靈感，就是來自右上圖的風景。

上右　城市總不乏有趣的景色 —— 英國議會大廈（Houses of Parliament）的採光屬於暖色系，正好和傍晚的夜色互補。

下　混合照明產生回味無窮、引人遐想的效果。這張圖就是利用混合照明，來創造出魔幻的氣氛。

上　這個場景的採光，混合了暖色調的
人工光源（房屋），以及冷色調的自然
光源（夜空）。

下　日光燈散發的綠色光線，配上黃色
的街燈及藍色的天光，交織出詭異的氣
氛。

火和蠟燭

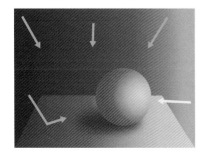

　　火焰散發的光芒十分鮮紅，更甚於燈泡的白熾光線。這種紅光的色溫太低，大腦無法自行平衡修正，因此肉眼所見的顏色就是原本的顏色，通常為橘色或紅色。

　　一般來說，火焰類的光源都安排在低於白熾光源的位置，例如壁爐置於地面，蠟燭放在桌上或其他家具上，而燈泡位於其上方。這樣的安排有明顯的作用，會影響影子的性質及明亮區塊的位置。此外，火焰類的光源還有會飄動的特性，正如柴火和燭火不時都在閃爍搖曳。

上右　燭光的色調很紅，上圖的實際色溫已經人工修正，看起來較不突兀。由於燭光的顏色過於強烈，大腦無法自行調和，因此我們常把燭光視為暖色系的光線。

下　來自火焰的紅光，營造出生動的一幕。

街頭照明

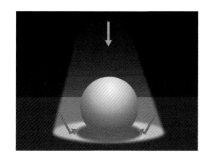

　　街燈的色調偏深橘色，這種光線的光譜很窄，因此無法分離出其他色光。這使街燈下的東西，都呈現單調的橘色。

　　若物體處於兩盞或多盞街燈之下，會產生多重的影子。燈下的明亮區通常狹小，光線強度也只能維持在小範圍，讓街景看起來反差極大。

街燈之下一片昏黃，除草坪例外。由於燈源眾多，影子朝向四面八方。這時畫面沒有任何輔助光源，因此反差極大。

專業攝影照明

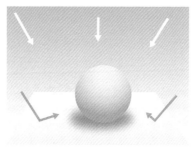

　　細說專業攝影的照明，不是本書篇幅所能及，不過希望在此簡述基本的概念，讓讀者可活用。雖說專業攝影運用多種採光方式，但是用途最廣的，就是人像及商品攝影的柔和採光，一般多使用閃光燈製造所需的漫射光線。

　　這種照明的特點是不會產生陰影。如果這與你的攝影風格吻合，不妨根據需求援用。其實不只上述例子，只要接觸到有趣的照明採光，都可以當成未來的參考資源。

光線柔和、無陰影、明亮區塊廣闊，這都是商品型錄和人像攝影的原則。要產生這樣的採光，需借助大型柔光箱，作為大型漫射光源。

特例

　　大家把光線視為理所當然，每天張開眼睛就感受到光線，我們還是常不注意光線的特質。若要掌握光線的特質，第一步就是認真體會光影的變化，只要踏出這一步，就會漸入佳境。

　　只要運用本章的光學知識，即使碰到書中沒提到的特殊狀況，都可以加以推敲。舉例來說，萬一要在海底拍攝熱帶珊瑚礁，光線的來源為何？光線在水裡會有什麼特質？畫面的色調又為何？會有多少反光？光線漫射程度、水的清澈度與影子性質該如何掌握？

　　請將本書的知識當成墊腳石，作為你現場觀察的輔助工具。沿用老套當然省事（三點採光就是最好的例子），以往光學知識缺乏的年代，口耳相傳是可以理解的，但最後的結果就是千篇一律的採光模式。其實只要張開靈魂之窗，就可以組織自己的想法，進行第一手的觀察。

EXERCISE 4
混合照明

談到營造特殊氣氛，混合照明是最好的選擇。舉例來說，混合照明可產生鮮明的顏色對比，像是互補色的效果就令人眼睛為之一亮。建議還可運用多重光源，例如同時利用暖色調和冷色調，交織出扣人心弦的情緒矛盾。

「一張圖勝過千言萬語」，圖像作品裡的光影可透露大量的訊息，甚至影響潛意識的想法，因此是傳達訊息的利器。本書第三部分將以實例，說明光影如何主導情緒和氣氛。右頁圖雖是漫畫，卻傳達了細緻的意涵：圖中雖包含驚悚的主題，但基本上整體氛圍仍是幽默的，這些細微之處都藉由照明和色調表達出來。

如果右頁圖要營造毛骨悚然的氣氛，採光就必須更為暗沉、色調更單調，影子也要更漆黑。然而右圖的採光明亮、色調輕快，整體氣氛也顯得輕鬆，帶有「黑色幽默」。只要構圖前仔細斟酌的光影，必能完成「勝過千言萬語」的作品。

室內照明變化多端，各種光源唾手可得，例如右頁圖中的月光和床頭燈——都是體驗上述操作的機會，當然能夠操作的光源不止於此。

冰冷的藍光從窗戶射入臥室，與床頭溫暖的燭光形成強烈對比。雖然臥室在橘黃床頭燈光的襯托下顯得溫暖愜意，卻也參雜了驚悚的成分。藍色和黃色是互補色，這樣的配色讓畫面看起來很鮮明、具卡通感。

圖中的每一種光源，也都各自隱藏了一些訊息：床頭燈的橙色光溫暖舒適，但窗外的藍色光冰冷且陰險——床邊的安穩對比窗外的未知。這些光源的狀態都是建構在物理現象上的，只是稍微誇張了一點，就能創造出情緒衝擊。

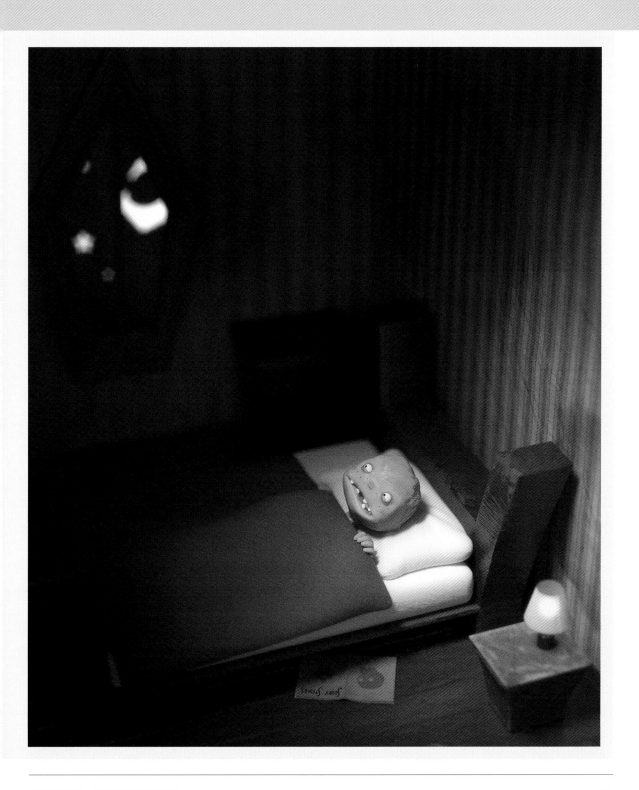

5：影子
SHADOWS

影子有兩種：「輪廓陰影」（form shadow）與「投射陰影」（cast shadow）。光源無法直接影響的區域而產生的陰影，此為「輪廓陰影」。物體介於光源和表面（例如地面）之間，就會產生陰影，此為「投射陰影」，也就是我們一般認知的影子。藝術創作中，影子扮演舉足輕重的角色，不但決定畫面的虛實及形式，更能創造劇情與懸疑。

有了影子，物體就有了重量和質感，因而產生真實感。影子同時也能營造出特殊的氣氛。

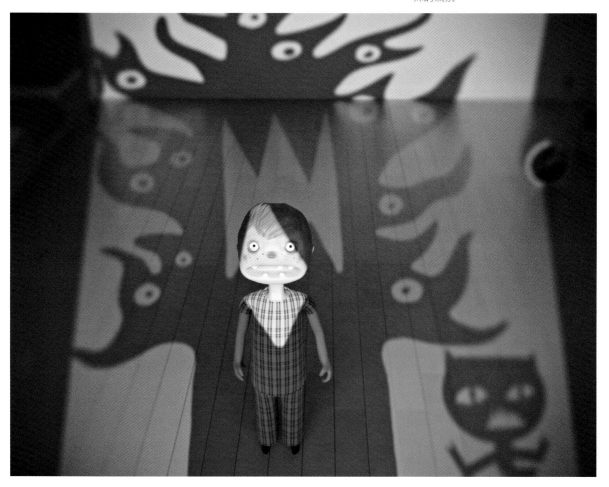

影子的分類

如果周圍沒有光源，也沒有反射的光線，就像在太空一樣，這時輪廓陰影和投射陰影就一模一樣，都是全然的黑色。但是我們並非生活在太空，因此光影的性質就複雜許多：地球的大氣像個超大的漫射器，無時無刻無地都在漫射光線，而我們身邊又充斥著反射平面，將漫射的光線再次漫射。這也意味著，大部分情況下，陰影都受到次級光源（secondary light）的照耀。而一般來說，輪廓陰影接受的次級光源比投射陰影較多，原理請見右上兩圖。

大範圍亮面（例如地面），能有效反射光線。圖中球體的輪廓陰影，接收很多的輔助光源，這些光源來自地面，也來自大氣。

因為球體的範圍比地面小許多，反射的光線當然較少，投射陰影接受從球體反射的光線（輔助光源）同樣也少許多，主光源

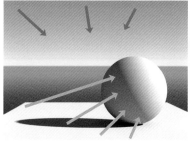

輪廓陰影

仍來自大氣。請注意：明暗界線不但漆黑，飽和度也足夠。

這表示在一般戶外，投射陰影比輪廓陰影更黑，這是一般定律。不過某些場合，投射陰影會接收到較多輔助光源，有可能較輪廓陰影更明亮。這樣的特例需要眼見為憑，不可盲目跟從定律。

輪廓陰影讓物體更具深度，使用側光時尤其如此，讓物體的輪廓更鮮明。順光會使物體缺少輪廓陰影，看起來較扁平，而輪廓陰影可張顯紋理。以下兩張

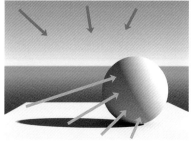

投射陰影

樹幹圖，經過 3D 影像處理，右圖頗有景深，看起來飽滿實在、有稜有角，在強光和直接光線的照耀下，樹幹的紋理顯得深淺分明。由此可見，輪廓陰影的性質，決定了物體的輪廓及紋理。

輪廓陰影比投射陰影更漆黑，這種情況並不常見。因為投射陰影的區域，有反射的光線當成輔助光源，因此反而比輪廓陰影更明亮。

大範圍的漫射光源（例如陰天天空），使樹幹上輪廓陰影變柔和、有漸層感。

上圖模擬下午的陽光，相較之下這樣的採光較直接，樹幹上的輪廓陰影變得較生硬。另外，有光的區塊和陰影的區塊，反差也較大。

AO 繪圖技術

AO是「Ambient Occlusion」的簡稱，是一種電繪渲染技術，能把虛幻的構圖變得更真實。

AO 的原理是將相鄰區塊變暗，在接觸面製造陰影，模擬出大範圍的漫射光源。下圖雖然缺少真實的光源，但在 AO 操作之下，物體有了真實感和空間深度，模擬出的影子，營造出輪廓和深度的感覺。加深相鄰平面，就能讓圖像更具質感，這個概念不論 3D 繪圖或傳統繪圖都適用。

在漫射的光源下，物體彼此重疊比鄰，減少了來自環境的光線，相鄰區域變得較陰暗，這也是肉眼辨別輪廓的方法。何以分辨右上圖葡萄串中的粒粒葡萄？陰影是最佳指標。環境的障礙越多，越會阻擋光線，影子當然更暗沉。同一串葡萄中，後面或底層的葡萄，比前面的葡萄更暗沉。

基底影

大部分物體立於地上時，底部不會和地面「天衣無縫」，因此兩兩接觸的縫隙會形成陰影，即為「基底影」（base shadow）。在漫射的燈源下，基底影是畫面中最暗沉、最明顯的區域。

兩個物體靠近時，鄰近表面會變得較暗沉，這串葡萄就是最佳範例。

這張渲染完成的 3D 圖沒有任何光源，但是加上影子之後，立體感的幻覺就出現了。

注意茶杯下方的基底影，是畫面中最黑暗的地帶。細看下圖，花盆底部也有同樣的陰影。

上左 不管物體大小，相鄰的區域總是較暗沉。天花板和牆壁接觸的區域，就比其他區域黑暗，這使牆壁有了亮度的漸層，展現出空間的深度。

下 AO 的效果也見於自然狀態。注意沙發和植物的細部，就可以發現接觸面總會出現暗沉的陰影，即便在極度漫射的光源之下，這種現象也讓我們感受到物體的空間感。

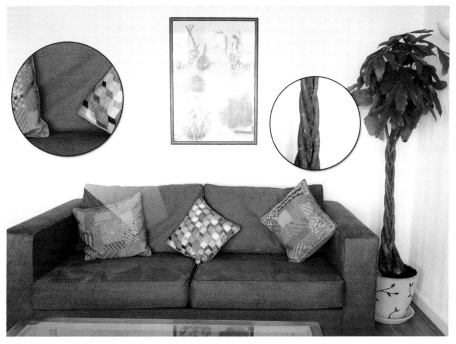

光源

決定影子外形的兩個重要因素，就是光源的「大小」和「距離」。舉例來說，小而遠的光源，會投射出輪廓明顯的影子；大而近的光源，則會產生柔和的影子。原因是小而遠的光源，會投射出平行的光線；大而近的光源則造成重疊的光線。

這會影響輪廓陰影、投射陰影和物體的紋理反差，如第53頁的樹幹渲染圖。大範圍的光源造成柔和、漫射的光線，因而產生輪廓不明的陰影。不管是直射光或漫射光，都深深影響景觀的整體感覺，其中最顯著的影響，就是影子的部分；換句話說，影像的美感取決光的性質，以及光線造成的影子。專業攝影師會善用柔光箱，營造出柔和的光線。柔和光線可避免產生強烈的反差與漆黑的影子，讓主角更上相。

太陽是光源變化的主要因素，可視為距離超遠的光源。太

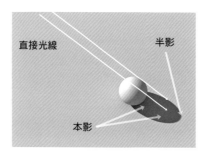

小範圍或遠距離的光源

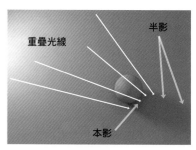

大範圍或近距離的光源

陽在天空中的角度越高，影子的輪廓也越鮮明。陽光造成的影子，並非一成不變：離物體越遠的影子，輪廓越柔和。太陽在天空的角度越低，影子越長、越柔和。

小範圍、距離遠的光源，造成的光線鮮少重疊，因此影子的輪廓很明顯。陰影也有明暗之別，較暗的部分稱為「本影」（umbra），涵蓋影子大部分的範圍；較亮、較柔和的部分，稱為「半影」（penumbra），位於影子的邊界。離物體越遠，本影

的範圍也會隨之變大。

相反地，若光源的範圍大、距離近，光線則多有重疊，影子的輪廓也較柔和。由於重疊的光線變成影子邊界的輔助光，使本影更加清晰，半影反而較不明顯。光源的範圍越大、距離越近，越多重疊光源進入影子的範圍，讓影子的輪廓更加柔和。

離物體的距離越遠，影子的輪廓越柔和，甚至在正午豔陽下也是如此。這種柔和的效果，不會造成統一單調的輪廓，反而類似鏡頭失焦下的斑駁影像，這時

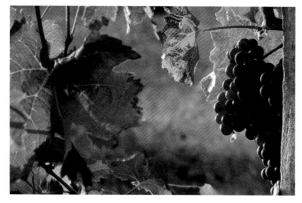

此圖在日落時分拍攝，此時光線刺眼。請注意：影子的輪廓分明、明亮區域顯著，葡萄的亮面到陰暗面，呈現劇烈變化。

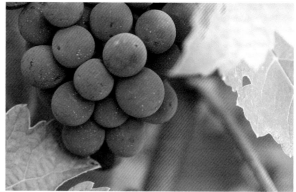

此圖在陰天拍攝，整體感覺和左圖大異其趣：缺乏顯著的明亮區域，只有在平面消失處才有黑影，葡萄的亮面到陰暗面呈現緩和的變化。

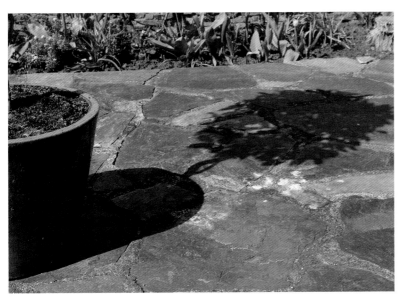

影子變得圓順，形成點狀的光和影。

　　如果碰到日偏蝕，因為針孔成像的原理，原本圓順的光點會變成新月形。

花盆基部的陰影暗沉鮮明，但是影子遠離花盆後，就越來越柔和。

此圖在日偏蝕時拍攝，葉影間的空隙變成新月形而非光點；新月形是太陽經過針孔成像所投射的影像。

上　地面上，葉子之間的間隙變成斑駁的光點，宛如一顆顆小太陽；枝頭葉子之間的間隙，如同針孔攝影機，將太陽的影像投射在地上。

下　若從地面朝上方的枝頭取景，鏡頭失焦時，也會產生類似的光學效果。這些光點的形狀和大小各異、各有千秋。

樹葉高掛枝頭，縱使日正當中，地面的光影仍相當柔和。臨近植物的陰影，輪廓分明，和樹葉的影子形成強烈對比。

陰天的日光

　　陰天和豔陽天的影子絕對不同。陰天時，整個天幕宛如巨型光源，除了車底下或樹蔭，物體的影子通常柔和圓順，有時甚至幾近隱形。

　　陰天的光線造成低反差及柔和的影子，是最上相的光源，是專業攝影師想盡方法複製的目標，但卻最容易被我們忽略。如果不想求助於收費高昂的攝影工作室，你也可以利用陰天時，在戶外找白色背景自行拍攝。

　　不管是漫射光、反射光或直射光，影子的產生都不可避免，這是值得大家謹記於心的觀念。有時主光源過於強烈，或光線漫射程度過強，導致影子輕柔到無法察覺。連反光表面都可視為光源，因此在真實情況下，幾乎沒

有單一光源，物體當然也會出現多重陰影。人造照明下的廣闊空間，多重光源更是常態，因此上述現象也不足為奇。

　　光源的遠近關係，會讓影子的性質大大不同。我們唯一的自然光源就是太陽，而太陽距離地球遙遠，因此陽光下的影子，應有一致的方向。相較之下，其他光源的距離較近，因此物體的影子呈輻射發散。

上　此圖的陰影，是陰天時漫射光線的典型現象：葉子後方及窗戶下的陰影異常柔和，呈現低度反差。缺乏強光、亮點及黑影的條件下，提升了色彩飽和度。

下　這是廚房的典型室內採光，物體周圍形成多重陰影，反光表面產生許多明亮區域。

原本陰天時漫射的光線，空氣中的霧氣和地面上的積雪，讓漫射效果更強烈。這樣的環境下，除了濃密植物，物體幾乎全無影子。

在遠距離光源下（例如陽光），影子彼此平行、寬度保持均一。

在近距離的光源下（例如圖中的人造光），影子呈輻射狀排列。請注意：影子的寬度會隨距離而增大。

如果光源的距離近、數量多，影子會朝四面八方呈輻射狀排列。請注意：每個影子接受到的輔助光源不同，端看物體與光源的相對位置而定。

顏色和影子

照耀陰影的光源，稱為「輔助光源」，通常是次級光源或反射光源。大多情況下，輔助光源來自柔和漫射的光線，例如牆壁或地面的反光、天光等。換句話說，即使烈日之下，仍有部分的陰影可接收到漫射的光線。事實上，陰影幾乎不可能全黑，通常都帶有少許的光線和柔和的顏色。

強烈光源下，巨大的反差常使影子失去輪廓，例如相片的影子，往往黑成一團而無法辨認。相較之下，肉眼反而比攝影工具更能解析反差。雖然肉眼的辨識力優於攝影工具，但是我們看到的陰影顏色經常比實際的顏色更柔和、單調，例如天光下的陰影色調很深，但肉眼卻只能辨識其中的藍色。

透明和半透明

透明與半透明的物體深深影響陰影的性質，不過方式各異。首先，不論透明或半透明的物體，它們造成的影子都帶有顏色。最明顯的例子就是玻璃：彩繪玻璃的影子，宛如其本身的寫照。其次，若物體是半透明，光線進入物體再穿透出來，就會影響影子的顏色。以電腦繪圖的術語來說，這種現象稱為「次表面漫射」（sub-surface scattering），常見於人體皮膚、大理石、牛奶類的液體、樹叢，或其他光線能夠穿透的物體。光線穿透物體並照耀影子，影子因而具有足夠的色彩飽和度，人體皮膚就是典型的例子（請見 Chapter 11）。

建築物籠罩在陰影下，顏色變得柔和單調。這時藍色是強勢的色調，完全壓住表面的原色（local color）。

兩種採光平衡得恰到好處。請試著以兩種不同的光源（橙色聚光與藍色輔助光）來思考這個構圖，而不只是光與影的關係。兩種光源的顏色很鮮明，不過相較之下，藍色影子的色調與顏色變化比較少，這是因為輔助光源的對比度較低。

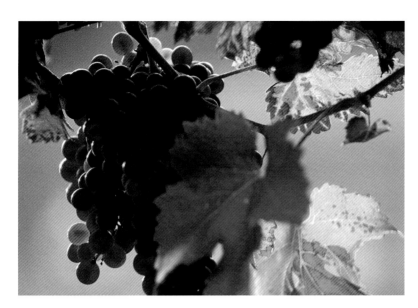

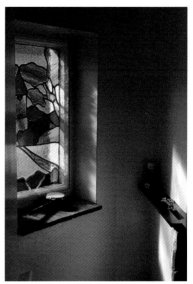

上左 半透明的葡萄，對影子的影響很明顯——有些葡萄直接受光，有些則接收漫射的輔助光源。

上右 彩繪玻璃將顏色投射在窗臺與遠方的牆壁。

中 透明的藍色玻璃杯形成明顯的藍影，而藍影又被百葉窗的葉板打散。

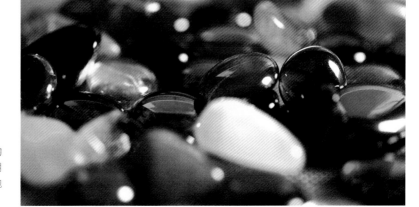

下 玻璃彩珠的陰影部分，呈現極高的飽和度，特別是前方失焦的彩珠尤其明顯。即便是黑暗的陰影處，色彩仍飽滿、絲毫不單調。

我們眼中的光線

班傑明・湯普生（Benjamin Thompson），又稱「朗佛德伯爵」（Count Rumford），最早證實顏色感知會受到心理影響，例如光源的色調強烈，肉眼所見的陰影會變成互補色。若想看到真實的顏色，就必須隔絕光源的干擾，像是使用管子窺探影子，便能發現影子真正的顏色，並證實確有視覺上的幻覺。但上述現象僅限於光源的顏色夠強烈時，並非每次都會發生。

許多物理因素都會影響影子的顏色，例如天空的影響，遠大於主觀的心理因素（請見 Chapter 10）。

值得注意的是，陰影的顏色其實變化無窮。大腦在接收強烈的色光後，會自動將陰影轉化成互補色。同樣地，大腦在特殊條件下也會忽略顏色，把陰影看成死氣沉沉的灰色。生氣勃勃的影子可帶來無窮的生機與真實感，創作時若希望能複製出顏色的自然狀態，或運用心理因素的影響，就不能小看影子的顏色效應。無論影子的光源來自鮮明的天光、光學效果或類似皮膚的半透明物體，都能產生有趣的顏色。

紫色的燈罩產生紫色的光線，同時卻也產生出互補的綠色影子；這符合朗佛德伯爵觀察的現象。

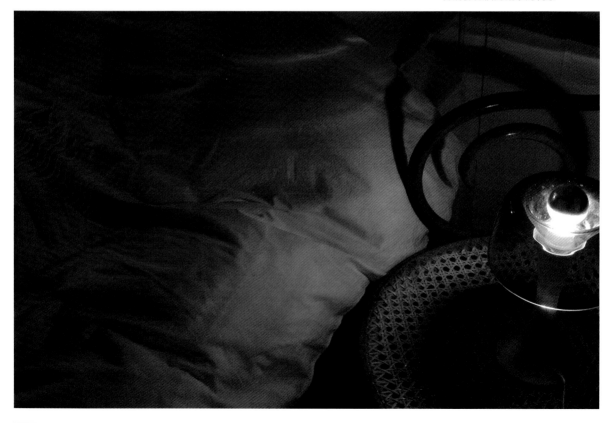

EXERCISE 5
透視圖中的投射陰影

利用透視圖畫出投射陰影，乍聽之下讓人卻步，但是其實作法並不難。

根據標準的「單點透視」（one-point perspective），再納入光源的變因，只要決定光源的位置，就可以畫出影子——該作法只適用於遠距離的光源，例如太陽。因為近距離光源的光線呈輻射發散，使影子在水平面上並無消失點（vanishing point）。

請參考下列範例，畫出陰影的位置：

5.1

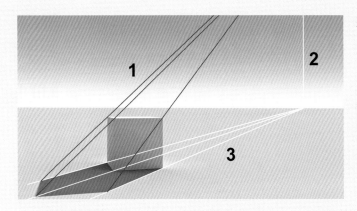

5.1 光源在遠處，高掛天空，已超過圖片範圍。首先決定光源定位，將其與物體的邊界和頂點連接，描繪出從光源射出的光線（1）。接下來，畫出從光源與水平面的垂直線（2）。最後，從水平面和垂直線的交界點，對著物體的邊界畫出直線（3），注意線與線的交點。這兩組直線將決定陰影的輪廓，如果光源位於物體前方，也可用此方法決定出陰影的位置。

5.2

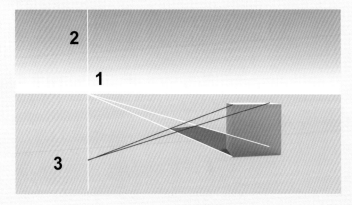

5.2 若光源在物體後方，畫法有些不同。請先決定陰影的消失點（1），光源的位置能決定消失點的方向。從消失點和水平面的交界處，往下畫出垂直線（2），利用水平面下任一點，找出光源在天空的位置（此點位置越下方，則光源在天空的位置越高），再從該點畫回物體的邊界（3）。利用這兩組直線的交點，就能精確畫出影子。

6：我們眼中的表面
HOW WE PERCEIVE SURFACES

光線其實就是電磁波。電磁波進入眼球，由視網膜
的神經接收，再由大腦轉譯為影像。物體表面反射
的光線進入眼簾，我們不需實際觸摸或測量，就曉
得表面的特徵及物體的體積。

人眼判斷材質的方式，主要是根據物體
表面的反射性質而定。下圖的人物是木
製品，而背景中留聲機的喇叭是金屬製
成的。我們一眼就能認出來，是因為兩
者的反射性質截然不同。

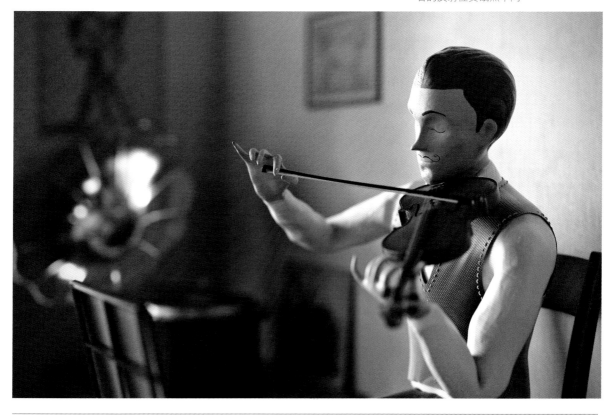

體積

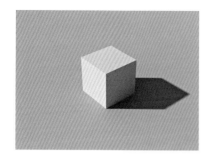

　　體積是具體的概念，相當容易描述。上圖只利用五種藍色調，就讓體積的感覺躍然紙上。

　　上述概念看似單純，若進一步分析體積，可借重平面。舉例來說，立方體的平面，可呈現出深度和空間感。若與下圖比較，下圖不但光源相同，連位置也一模一樣，唯一的差異，就是立方體和球體之別。

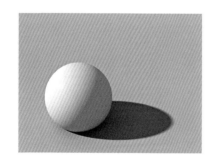

　　立方體變成球體之後，出現了兩個差異點：第一，拜球體輪廓之賜，明暗界線一清二楚，因此能夠判斷光源的來向；第二，由於球體不具有立方體的平面，這讓我們難以掌握物體在三度空間的界線，儘管球體仍呈現出確實的存在感，但若要估算它在空間的量感，則變得較為困難。

反射

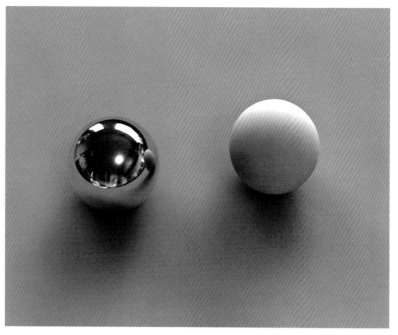

　　「漫射反射」（diffuse reflection）讓物體產生深度和立體的感覺，平面能有顏色也與此現象有關。當漫射表面反射光線時，光線以大範圍的角度離開表面，但其實很難察覺被反射的光線，至多在面向光源的方向，可觀察到一些明亮區域，除此並無其他明顯的細節。

　　另一種反射現象稱為「直接反射」（direct reflection）或「鏡面反射」（specular reflection），鏡子、磨光的金屬及水面都可見這種現象。這時漫射的程度稀少，從反射面可見清晰的影像。直接反射下，表面的原色幾無影響（雖然反射本身可能帶有顏色），而物體的輪廓也無法靠光源呈現。

　　請比較兩種反射的差異：雖然兩種反射都可以提供線索，並讓我們察覺物體的體積，但是產生漫射反射的霧面（matt sphere）卻有輪廓陰影，讓肉眼更能估算物體的體積。直接反射則能讓我們察覺環境，因為亮晶晶的球體輪廓並不需要靠光影來呈現，而是靠表面扭曲的影像。請注意：高度直接反射的平面是沒有輪廓陰影的。若要進一步探討兩種反射，請見 Chapter 7 和 Chapter 8。

　　直接反射的表面在狹小的面積濃縮許多影像，若在兩顆球體附近移動，會看到霧面的改變不大；但直接反射的表面，隨時都有豐富的變化，即便只有稍微移動，反射的角度和性質，也都會隨之不同。

平面和光線

　　以平面和光線的交互作用而論，共有四種現象：漫射反射、直接反射、透明或半透明，以及白熾（incandescence，本身會發光）。兩種反射是常見的現象，且在自然環境下，漫射反射的機率遠大於直接反射。自從人造物品問世之後，直接反射的現象才變得普遍，例如光滑如鏡的金屬，在自然界中本來就不常見。若要指出自然界中直接反射的例子，可能只有液體與植物含蠟的表面。

　　表面的輪廓定義出物體的輪廓，輪廓非得借助光線才能呈現。肉眼接收光線和影子等資訊，大腦就從這些資訊推估物體的體積。

　　以上現象還有一個必提的重點，就是平面間的界線，也就是「邊界」（edge）。物體的輪廓何以成形，端賴平面間的邊界。邊界的形式不一，正立方體的邊界銳利明顯，球體的邊界柔和圓順。除此之外，物體和接觸面之間也存在著邊界。

　　根據傳統，藝術家將邊界歸類成以下四種：

1.「硬邊界」（hard edge）
2.「實邊界」（firm edge）
3.「柔和邊界」（soft edge）
4.「消失邊界」（lost edge）

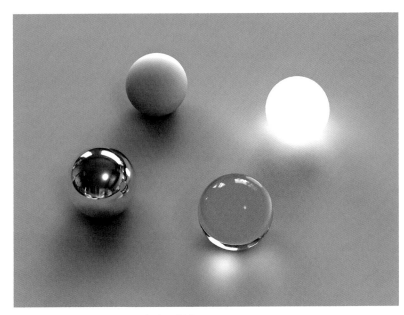

平面與光線交互作用下產生的四種特性，從最上方的球體依逆時針分別為：漫射反射、直接反射、透明以及白熾。

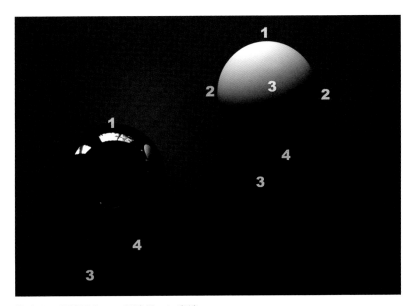

依號碼四種邊界為：1.硬邊界；2.實邊界；3.柔和邊界以及4.消失邊界。

反差

「邊界」和反差密不可分，邊界越鮮明，反差也就越大。掌握這個實用的原理，就可藉此操控觀者的目光，做出物件之間的主從之別。換句話說，反差不只是觀察的結論，更是構圖的利器。反差最大之處，最能吸引我們的注意力，變成整個畫面的焦點；相較之下，柔和的邊界常不夠醒目，通常會被肉眼忽略。但就算邊界消失，觀察者的眼睛仍會自行補上，不影響到畫面的辨識度（readability）。

就辨識度與視覺和諧的角度來看，影像本來就應兼具鮮明與柔和的邊界，否則將缺少視覺焦點，令人一頭霧水。

右側三個例子中，先將亮面背景改成霧面，再把球體的硬邊界改成柔和邊界，最後藉由混合邊界的性質，創造出反差和焦點。

<u>上</u>　畫面充斥鮮明的邊界，視覺上雜亂無重點，是張極不討喜的構圖。

<u>中</u>　高反光的背景換成霧面，柔和的影子就出現了，正好搭配亮晶晶的金屬球，整體的感覺較不刺眼。柔和的影子和霧面背景形成反差，使金屬球更為出色。

<u>下</u>　再加入一項變因，將大部分金屬球體，換成霧面球體，此時反差更劇烈，讓金屬球變成焦點所在。

雕像在銀色的光束下，儘管只有側邊的
輪廓若隱若現，但肉眼仍能依據有限的
線索，推估雕像的確實輪廓。

消失邊界

　　即使邊界完全消失，也可能
不影響構圖的完整性。單純展現
重點反而能避開繁複的陷阱，使
構圖能掙脫限制，盡情呼吸。

　　上圖中左上角的雕像，若它
與其他物體一樣輪廓清晰，就會
失去了提供對照和變化的作用，
因而破壞了畫面的整個構圖。因
為消失邊界的視覺效果，提升了
畫面的構圖，讓觀者覺得輪廓所
在的空間，並不是視覺的重點，
進而將目光落到畫面的焦點──
噴泉。

運用反差

　　和上述完全相反，在硬邊界
配上高度反差，盡量強調反差的
效果。熟悉 Photoshop 遮色片銳
利化調整功能的讀者就曉得，以
人為操控的方式提高反差，也可
達到這樣的效果，不過一般情況
下，反差的程度都不需太劇烈，
否則會顯得突兀。其實大腦就能
發揮編輯軟體的作用，自動替硬
邊界增添假想的反差。

　　建議不妨運用硬邊界的反
差，試著創造讓人眼睛一亮的
作品，請參考左邊三張圖，就
能了解個中奧妙。最後一張由
Photoshop 遮色片銳利化調整完
成的左下圖，當然也可以用水彩
筆和顏料依樣畫葫蘆，只需用水
彩筆在邊界處加強反差，就能達
到相同的效果。

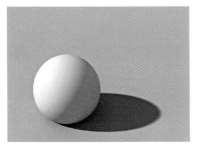

這是原始圖像，邊界保持原狀，未添加
任何反差效果。

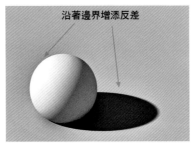

沿著邊界增添反差

沿著邊界增添反差，使邊界出現明顯的
光圈，並讓暗者更暗、亮者更亮。

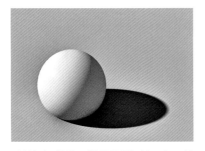

反差經調整後，變得柔順細緻。和原始
圖像相比，球體更具備呼之欲出的動態
感。

表面光潔度

以下討論的「邊界」，是指物體表面之間交界的邊界，而非物體整體的輪廓邊界。其實鮮少物體的邊界是完全銳利、整齊的，只要邊界稍呈圓鈍，就會因反射光線而顯得明亮，作圖時若注意此細節，就能大幅提升作品的真實感。

觀察實物時，一定會發覺上述現象難以掌握，但了解物體邊界的細微差異十分重要。以下三張圖片是同一把鑰匙：左圖的邊界銳利且整齊，中間圖的邊界就柔和許多，使整體感覺較真實。

雖然中間的鑰匙較真實，但仍有改進空間，如希望完全符合實際現況，鑰匙表面應有些許瑕疵及磨損（如下圖），由此可知，邊界太過單純整齊反而會失真。

有一點值得注意，真實情況下的物體，多少都有圓鈍的邊界，而非全是整齊的稜角。雖說物體的表面多有瑕疵，但這也非一成不變的通則，不過大部分情況下，表面的瑕疵會有加分的效果。

不管從事哪種具象藝術（representational art），輪廓的呈現極為重要。若要成功呈現三度空間的輪廓，必須掌握平面的性質，其原則相當簡單：首先必須呈現漫射反射、整體外形，其次表現出直接反射（如必要）、明亮區域及輪廓細節，最後考慮其他細部及紋理。舉例來說，畫家作畫的流程，不外乎先畫出主體，然後逐步修飾細節。色彩雖然重要，若希望利用色彩呈現主觀情緒時更是如此，但色彩終究不是輪廓外形的決定因素，輪廓的特徵其實只需要透過「色調」（tone）即能呈現；換言之，是光和影決定了輪廓。

立方體的邊界非常整齊銳利，因此看起來有點不真實。

稍圓鈍的邊界有了光線，而使平面較真實。

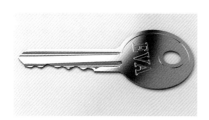

鑰匙的邊界整齊銳利，看起來顯得不真實。

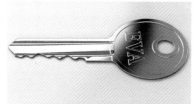

稍圓鈍的邊界有了明亮的區塊，看起來真實多了。

鑰匙表面的瑕疵，形成許多小平面，因此能反射光線變成亮面。

EXERCISE 6
定義輪廓

光線決定輪廓，任何形式的輪廓都取決於光和影。不單是輪廓，表面的特質也和光線息息相關。明亮區域到陰影的交界，可能柔和也可能鮮明，都反映了表面的特質：鮮明的交界代表有整齊銳利的邊界，柔和的交界則有圓鈍的邊界。

另一個需考慮的因素，是光源的性質和方向。鮮明光源會讓邊界有稜有角，而光源的方向則影響了表面的形式。本練習將檢視三個單純的物體，在鮮明光源下的特性表現。

6.1

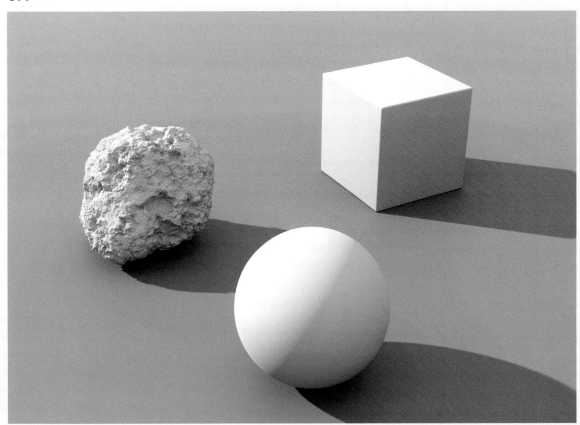

6.1 立方體的輪廓單純，由三個灰色面組成，可看見一條明亮的邊界。交界非常鮮明，表示邊界整齊，整體富立體感，特別是陰影的部分，可觀察到一絲光線從立方體上反射出來。

相較之下，球體的交界較柔和，由此可知球體的表面呈圓弧——交界越柔和，弧度越大。球體的弧度產生漸層效應，不管在亮面或暗面，都可見到柔和的交界。凝視球面時，較能清楚看見光源的方向。

岩塊的基本外形是球體，但是由於紋理粗糙，破壞了柔和的交界，變成柔和邊界與銳利邊界交替出現。

6.2 柔和燈光下，反差降低了。球體的交界顯得更加柔和，石塊的反差更是陡降。在前圖裡，原本石塊表面有明顯的陰影，此圖中陰影則完全打散。理由是石塊表面本來就粗糙，在鮮明光源下，產生濃厚的投射陰影，形成很大的反差。但是在柔和光源下，表面的陰影較柔和，紋理一覽無遺。原本表面的明亮區變得暗沉。相較之下，球體的明亮區塊及立方體明亮的邊界，都變得更加黯淡。

6.2

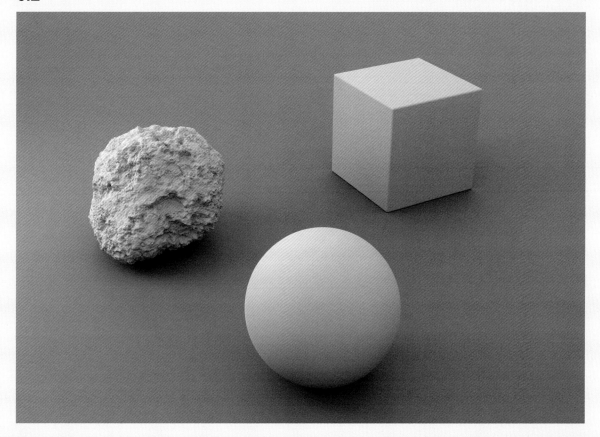

7：漫射反射
DIFFUSE REFLECTION

光線接觸表面時，產生大規模的漫射現象，稱為漫射反射。一般認為表面的粗糙程度，是產生漫射反射的主因，但其實漫射反射是發生在分子層級的現象。事實上，霧面或產生漫射的平面都相當平滑；而漫射反射實際上是光線與物質交互作用的結果。

反彈的光線射向四面八方，稱為漫射。漫射表面看似柔和，正是因為反彈的光線射向不同的方向。同理，穿透半透明物體的光線，也會因此變得柔和，而輪廓陰影為什麼如此柔和，也和漫射有關。

粗糙的表面，例圖中的白紙，讓光線漫射。

顏色

「光子」是不連續的純能量粒子，屬於電磁波。雖說光子是粒子，因為不具質量（原子就有質量），與其他物質不同。光子碰到原子時，和原子周圍的電子發生交互作用——光子不是被電子吸收，就是彈射出去。如果光子被電子吸收，原有的能量，就會轉成動能和熱；如果彈射出去，就是形成所謂的反射。

可見光只占電磁波光譜的一部分，當黑色物體吸收全部可見光，本身的溫度會升高；白色物體則反射所有可見光，因此本身溫度不受影響；有顏色的表面，則吸收部分光子並反射其餘光子，到底是吸收或反射，則視光子的波長而定。舉例來說，紅色表面會吸收大部分的可見光，並將其轉換為熱量，只把紅色波長的光子反射出去，這就是「紅色之所以是紅色」的原理。

在漫射表面，如果光子被電子反射出去，就會改變原有的行進方向，朝四面八方彈射，這種亂射的過程就是漫射反射。因為光線的行進方向散亂，表示影像原來的輪廓也會被打散。霧面的表面光滑平均，能將光線均勻漫射，因此能從霧面上看到均勻的影像。

漫射反射能傳達物體的紋理與原色，天然物體的表面本來就是五顏六色；若物體只有單一顏色，多半是人造的。

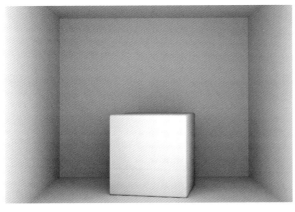

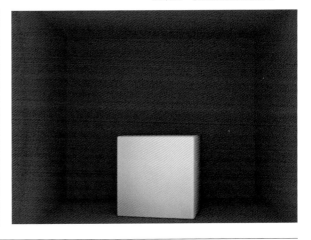

上　盒子看起來很明亮，這是因為從背景反射的光線，增加了整體的亮度。

下左　光源相同，換成漆黑的背景，明顯降低了盒子的亮度。

下右　換成有色背景，盒子表面也染色，反射效應更為顯著。

光衰減

漫射平面的另一個重要特性，就是「光衰減」。光源的「射程」有限，越向遠方，散布面積越大，也越微弱。但由於太陽的體積太大、離地球太遠，因此光衰減的現象並不明顯。離我們較近的光源（例如陰天時的窗戶），光衰減的效應則很明顯，這個現象有深遠的意涵，它指出自然光源與人造光源的差異：光衰減的現象不適用於陽光，也不適用於陰天的戶外，但適用於人造光源與窗光。窗戶讓漫射的自然光線進入室內，算是近距離的小型光源，因此光衰減的效應明顯。戶外光線和室內光線相較之下，兩者在平面上造成的效果，就有顯著的差異。

雖然漫射表面並不光亮耀人，在光源之下仍會產生可觀的反應，例如最近光源的區域，會形成鏡面般的明亮區塊，此稱為「亮點」（hot spot）。亮點之外則有光線減弱的層次，光線的強度會隨遠離亮點而衰減。上圖的光衰減效應明顯，但在陽光下也有類似的現象。即便在性質均一的光源下，如要呈現兼具真實感和深度感的畫面，就必須在平面上做出明暗的層次。下圖盒頂的平面，似乎隨著光線漸暗而消失，這就是呈現深度的慣用手法。

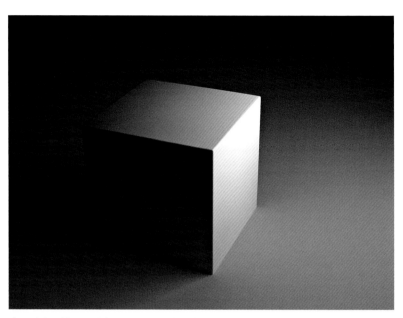

光源近在眼前，可比擬陰天時的窗光，其光衰減的效應非常明顯，尤其在地面上一目了然，並出現「亮點」，盒頂光線減弱的層次感也清晰可見。

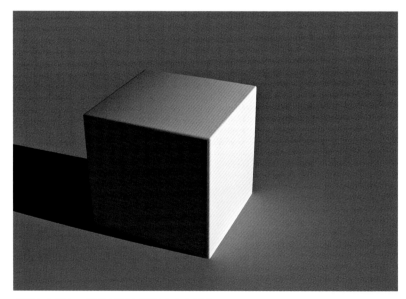

光源來自遠方，因此地面上看不出光衰減的效應。盒頂仍有光線減弱的層次，但不若上圖明顯。

表面特性

Chapter 6 討論光線和表面的交互作用，例如光線下的平面、輪廓陰影與投射陰影、輔助光源的次級反射，以及輪廓的呈現，適用範圍僅限於漫射反射。絕大部分的物體表面，都能有效漫射光線，因此能藉此判斷其輪廓、顏色及材質。

漫射表面有些性質，例如原色、紋理及材質，都是決定外觀的因素。光源的特性對於漫射表面的外觀也有深遠的影響：光源是鮮明或柔和，表面的特性就不相同，特別是輪廓陰影與投射陰影更是如此（請見 Chapter 5）。

漫射平面也受採光環境的影響，這似乎不證自明，但仍值得進一步檢視。例如前述的白盒子在紅色背景中，會染上紅暈；相同的盒子置身明亮的環境，就比在黑色環境時更明亮。

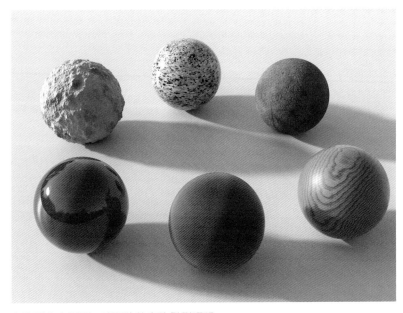

在強烈的光源下，球面的輪廓陰影剛硬明顯；即便陰影仍有柔和的部分，卻也是球體的弧度造成。

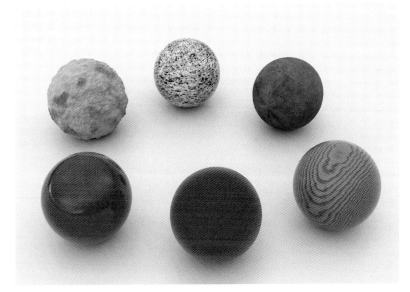

柔和光源下，輪廓陰影顯得柔和許多，少了剛硬的感覺。

形狀和細節

我們判斷體積的依據，主要透過漫射反射，直接反射無法透露體積的訊息（請見 Chapter 6），關鍵在於輪廓陰影。不論物體的形狀多複雜，「平面」和「輪廓」是決定體積的兩個重要依據。物體的輪廓經過簡化的方式，呈現最基本的形式，即便是複雜的輪廓，像是樹叢、岩石或水波，也都能如此處理，避免陷入細節的泥沼。

描述複雜混亂的輪廓前，首先必須掌握重點。舉例來說，一棵樹可分解為圓柱體和球體，一旦掌握輪廓的重點，就可以處理細節。最快速的方式就是師法自然，先研究物體的形狀和紋理，最後去蕪存菁、保留重點，就能創作出簡單但風貌猶存的作品。例如，畫山景時，想精確畫出所有細節，這樣做是沒有意義的，大部分藝術家會專注於畫出山的神韻（精確程度則依畫風而定），留下空間讓觀者回味。

另一個掌握重點的方式，就是運用「細節頻率」（detail frequency）的概念，也就是把物體的輪廓從大到小，分階段拆解、組合。首先，藝術家會從物體的形狀著手，接著處理中度頻率的細節，最後才處理最細的特徵和紋理。藝術家在收尾時，可能只處理畫面的某些角落，例如前景和主角，並以大而化之的方式處理其他區塊。

交界

漫射平面的交界，透露許多關於物體輪廓的訊息。以柔和邊界來說，交界的柔和程度，和體積有關：輪廓越圓順，輪廓陰影的交界也就越柔和。若要描述物體的外形，則需要各種不同的邊界，單一的柔和邊界只會構成渾沌不明的影像，每種邊界都應描述特定的體積。光和影決定輪廓，而色調又進一步協助眼睛辨識輪廓。下圖的肖像，攝於漫射光源，孩童臉部的圓潤感，都藉由明暗交界呈現出來。

交界的特質能提供視覺的線索，讓我們了解材質為何：硬邊界來自堅硬材質，柔和邊界表示軟綿材質。觀察人體的時候亦同，例如軟組織的邊界柔和，骨頭的部位就有較鮮明的交界。

畫家用最多的細節描繪動物的臉部，背景則幾筆帶過，讓觀眾把注意力放在臉上。請注意：背景隨距離遠去而變得暗沉，營造出深度。

臉頰上的交界柔和，顯示該處的輪廓圓順。嘴角兩邊的線條鮮明，明暗交界相當醒目。

潮溼表面

反射有兩種：漫射反射和直接反射，這兩者都只能反射接觸到的光線。當大部分光線被漫射反射時，若此時改變直接與漫射反射之間的比例，提高了直接反射的比例，會出現什麼情形？唯一可能的答案是：漫射反射的比例降低，使原本的漫射平面變得更加暗沉。

如果你仍不得其解，我們再以潮溼的平面為例。潮溼的平面都顯得較暗沉，這是因為水以直接反射的方式反射光線，因此較少光線抵達漫射的平面，而使平面變暗。這道理和在木頭上透明亮光漆的道理相同：亮光漆直接反射部分光線，使上漆的木頭看

起來顏色暗沉。能直接反射的平面——例如金屬面或鏡面——沾水之後的顏色不會變暗，原因是水幾乎不會改變漫射反射和直接反射的比例。只有漫射反射的平面，像是木頭或石頭，潮溼後的反射比例才有明顯的不同。

比較乾燥（左）與潮溼（右）的石磚，石磚上有水，不但較為暗沉，反光效果也較好。右圖中，角落漆黑的石磚清晰可見，中央還可見天空的反射。反射使畫面增添反差，這在乾燥情況下，是不會出現的。

紋理

天鵝絨類的織品都有特別的質感，這可從細部結構來分析。這類織品特有的光澤，是因為遍布表面的細緻纖維會漫射光線，其漫射能力優於一般的漫射材質。纖維和光滑的漫射平面相比，其漫射的過程更複雜，因此造就了絨布特殊的光澤。這種柔軟的光澤感，其實來自於漫射反射遭材質本身破壞所形成。

麂皮夾克的特殊光澤成因和絨布相同，都是纖維的關係。由於纖維排列方向散亂重疊，結構比單純的漫射平面更複雜，因此產生複雜的漫射現象。

織品的纖維反射光線，呈現明亮的邊界。

將圖片局部放大，玫瑰花瓣的細部構造和纖維相仿。花瓣呈現亮眼的光澤，甚至比麂皮夾克更亮麗。

EXERCISE 7
細節和重點

乍看之下，要畫出這樣的風景似乎強人所難。圖中有許多細節，
複製起來談何容易，要做到相似度百分之百，幾乎是不可能的任
務。建議可依循下列步驟，利用 Photoshop 的筆刷工具或傳統
畫法來練習：

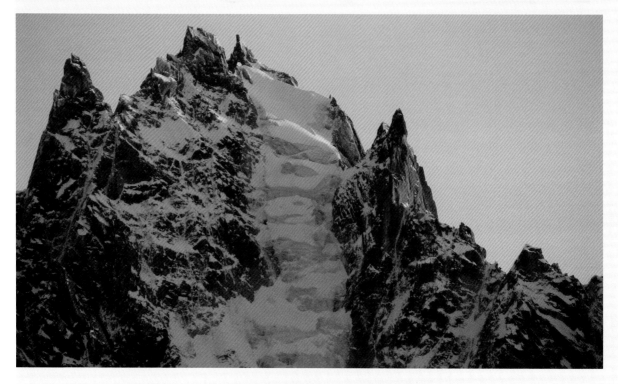

7.1 先畫出山巒的主體和顏色，動作快
速、筆觸粗獷，但快中帶準。千萬不要被
細節牽著鼻子，要精準抓住主題的神韻。

7.2 接下來仍以大筆迅速畫下紋理，因為之
後這些區塊還要重新上色，現在的動作有
助於增添視覺的豐富度，作為後續動作的
基礎。

7.3 再加上幾筆，這次筆觸小一點、動作
慢一些，以深色描繪出岩石的輪廓；此步
驟仍以粗獷的方式繪圖。

7.4 顏色最多使用三到四色，仍以塗鴉的
方式描繪細節，請以小筆觸為之，確定風
景的輪廓和特徵富變化。

7.5 參考圖片，取其神韻。模仿岩石特
徵，記得從大處著眼，用個人風格表現。

7.6 在岩石的邊界加上亮色，收斂原先奔
放的筆觸，就完成一件栩栩如生的電腦繪
圖作品。

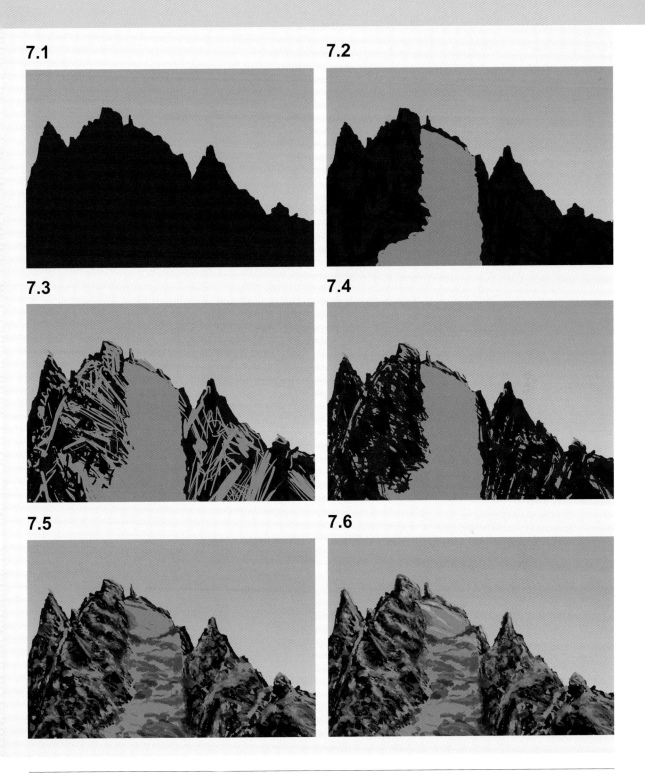

7.1

7.2

7.3

7.4

7.5

7.6

8：鏡面反射
SPECULAR REFLECTION

直接反射，或稱鏡面反射，原理和鏡子相同：光線以某個角度直接打物體表面，而光線又以相同的角度反射出去，因此形成可辨認的影像。金屬表面與其他材質相較，產生的直接反射最強烈。所有物體皆能展現某種程度的直接反射，但是金屬的直接反射比「電介質」（dielectrics）要強上許多。

在大自然裡，很難找到高度光滑的表面，自然生成物的表面都是粗糙的，不過有個例外，那就是「水面」。

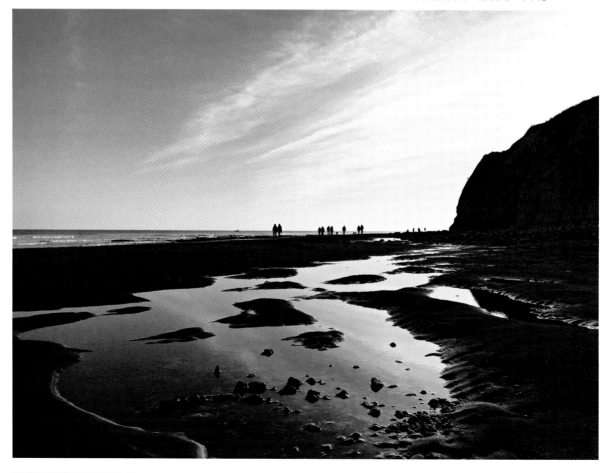

表面光潔度

金屬的原子結構與非金屬不同：金屬有自由電子，可以任意在原子間移動，這也是金屬能電導的原因。這些移動的電子，也以特殊方式反射光線；換句話說，金屬的直接反射程度，遠超過電介質。舉例來說，直接撞擊不鏽鋼表面的光線當中，60％會反射回去，而玻璃或非金屬僅能直接反射4％的光線而已（任何其他的電介質對於光線的反射，都稱為「漫射」）。

任一物質的直接反射程度，是根據反射係數（refraction index）而定。以非金屬而言，反射係數通常落於3~8％（經驗法則是4％），而金屬則從鉻的50％到純鋁或純銀的90％不等。

漫射與直接反射的效果大相逕庭，不過，接受了直接光源的物體表面若是有若干程度的粗糙，也會分散直接反射。舉例來說，表面相當粗糙的金屬，雖然不會有漫射反射，但是強烈的直接反射卻被粗糙表面分散掉。相反的，表面極度磨光的電介質，接收光線後的漫射反射，還是可以很強烈。但是，就算餐盤的表面磨得再光亮，都不可能像金屬一樣反射光線，這是因為瓷器的直接反射的程度只有4％，其他都是漫射反射。所以，我們有可能在金屬表面上觀察到被打散的直接反射，而非強烈的漫射反射。

金屬只能呈現直接反射（缺少漫射反射的特性），非金屬之所以不具有鏡面光澤，正是因為

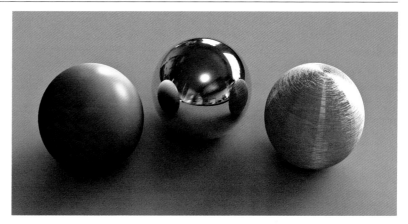

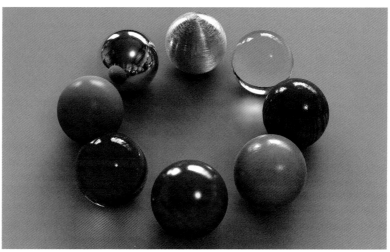

它主要呈現漫射反射，只有少量的直接反射。從某個角度看金屬，會見到閃閃發亮的光澤，透過「菲涅耳效應」（fresnel effect，本章之後會詳述），直接反射的效果會更強烈。而光滑表面的直接反射較粗糙表面強，且光滑表面的直接反射光線非常明亮。以非金屬而言，由於缺乏直接反射，顏色會是中和的（融合了景物的顏色），且不具鏡面光澤；只有金屬能夠產生有顏色的直接反射。金與銅的金屬光澤很強烈，而鎳和鈦的金屬光澤較為柔和，但也相當明顯。

上　反光表面的類型很多，從晶亮的表面、光亮、柔和到霧面都有，範圍很廣。

下　仔細盯著中間反光效果最佳的球，會看到室內照明的光源。左邊反光效果較差的球體，上頭的明亮區域來自相同的光源。右邊球體的表面較複雜，雖然表面也反射相同光源，但凹槽的邊界都反射光源，因此呈現多重反射。

光亮表面

　　許多情況下，肉眼只見到光亮表面最明亮的反光——例如光源——其他反光相較之下，都因過於微弱而無法察覺。右圖兩顆球體就是最好的證明：球體的反光來自相同光源，差異處在於反光的強度和清晰度，因此肉眼只能辨識最亮的物體（光源），至於球體表面的光滑程度，則是造成反光清晰或模糊的原因。上述現象和漫射反射無關：漫射反射和表面的分子有關，取決於表面的原子和光線之間的交互作用；而直接反射才與表面的光滑程度有關。

　　上述現象也與反差相關，以陰天時的葉子為例，葉面呈現來自天空大範圍的反光，但若烈日當空，太陽的反光非常耀眼，使天空的反光相形失色，而無法被肉眼辨識。但其實天空的反光依舊存在，只是兩個反光的反差過大，眼睛只能處理一定範圍內的反差，在這樣的情況下，肉眼只能看見最明亮的一方。

　　大範圍的光源會產生大範圍的直接反射；反之亦然，可見右邊兩張葉子的相片範例。

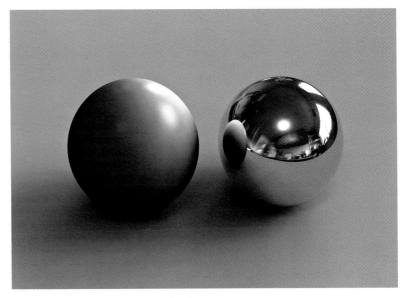

兩球看起來差異甚大，但它們接受的光源卻是相同，唯獨反射的程度有別。

太陽反射在葉子上，反光太強，壓過天空的反光——這就是反差的效應。

仍是同一株植物的葉子，但是太陽不在反射範圍，因此葉片上可見大範圍來自藍天的直接反射。

人造表面

　　大部分的人造物體都能產生一定程度的直接反射，至少都能反射明亮的光源。但由於材質的因素，表面也可能產生漫射。並非所有人造表面都有平滑的直接反射，有時直接反射也會變得模糊、不連續、扭曲變形，甚至染上顏色。

不均勻表面

　　若表面不均勻，直接反射可能產生模糊的現象，此情形常見於上漆的木材、塑膠或金屬。若表面極不均勻，就會形成眾多獨立的反光（例如陽光下的海面），反光就無法呈現細部的質感，每個光點看起來都只是耀眼的點。以水面為例，獨立的光點如同一小片天空或一個個小太陽，並無法連成一個整體。

　　織品由纖維交錯組成，每條纖維都有反光，因此整體看來不連續。不同織品各有特色，例如絲織品的反光效果良好，相較之下，棉織品較劣。不過兩者的共通特色就是，模糊反光的現象，會形成一大片明亮區域。

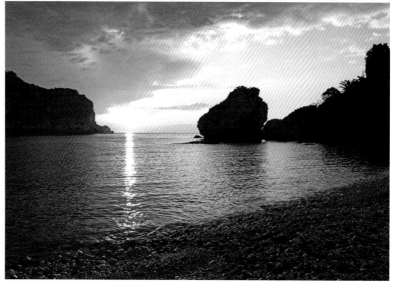

上　鑄鐵壁爐罩的表面粗糙不均勻，因為表面每個小凸起都會形成光點，使整體反光顯得平整均勻。

中　旭日東昇，海面波紋粼粼，每個漣漪都能反射光線，形成浮光耀金的美景。

下　織品的光澤其實來自每條纖維的反光，因此一整片織維就能形成大範圍的明亮區域。

扭曲

　　有些表面有瑕疵，例如金屬在加工過程中表面出現的細細溝痕，就像細小的斜角，會扭曲（distortion）反光的形狀，這種現象稱為「非等方反射」（anisotropic reflection）。除了車床加工過的金屬，非等方反射也常見於絲質禮帽和湯匙。

　　相較之下，平滑表面的反光顯得清晰鮮明，例如鏡子、鉻、玻璃及水面。有時反光可能因為反光面的關係而染色，不過這種狀況很少見。其實平順表面也可能產生扭曲的反光，這要看平面是否凹凸而定，例如哈哈鏡或浴室水龍頭，表面雖然平滑，卻顯現扭曲的反光。

磨損和破壞

　　表面的磨損和破壞也可能影響直接反射，有時反光效果變得更好，有時則否。若是表面因為經年累月的使用變得圓潤平順，反光效果會更好，石階就是最好的例子。金屬的烤漆磨損脫落，露出底下的金屬，反光效果也會更好。當然，許多表面也會因磨損而降低反光程度，平面可能因刮傷或破損，看起來較全新時黯淡。另外，亮光漆或油漆脫落後，其下露出的材質，其反光效果可能變差。

上圖呈現非等方反射：金屬經過車床加工，表面密布細小溝痕，每條溝痕都形成垂直的反光，整體看來就是一片不連續的明亮區域。

這是放大圖，溝痕與反光的角度看得一清二楚。金屬表面的磨損和瑕疵，也會影響反光的效果。

烤漆剝落一片，底下的金屬增加了整體的反光效果。

層層泥垢降低直接反射的效果。本來邊界的反光效果良好，因為泥垢阻礙，無法顯現整體的反光效果。

角度

在直接反射的狀況下，角度扮演很重要的角色。入射光線和平面法線（surface normal）的夾角越大，反射的效果越好。站在水裡就可以證實：眼睛在水面正上方時，水幾乎呈透明，可見反射效果很差；眼睛和水面的角度越大，越難看清水下的世界，因為光線和面法線的夾角越大，反射效果越好。

此現象稱為「菲涅耳效應」，效應的高低依材質而定：金屬效應較低，任何角度下都有不錯的反光效果；玻璃效應較高，角度較斜時，反光效果較好。

角度也決定了直接反射的程度：反射和視角的角度（即兩者和面法線的夾角）應該相同。不過若碰到斜面或曲面，能反射的範圍就大許多，甚至還能夠反射遠處的光源。

紅色的平面法線和反射面呈90度，直接反射時，入射的光線和反射的光線，在平面法線兩邊的角度相同。

比較圖中兩種表面：球體表面能反射室內全景，底下的鏡面則只能反射正上方的景物。

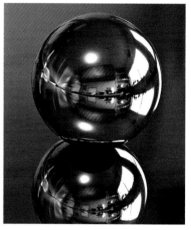

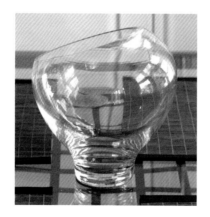

由於角度較斜，玻璃碗的側邊是反光效果最佳之處。碗中央和表面垂直，反光程度較弱，甚至看穿玻璃另一邊。

金屬面反光均勻，但平面部分能直接反射的角度有限，而凹面的反射角度較大，因此上頭出現明亮區域。

扁平面

　　扁平面只能反射有限範圍內的景物,攝影師或製片師都熟悉這個通則,因此會避免鏡頭變成被反射的影像,但拍攝球面時就很難避開,折衷辦法是利用長鏡頭從遠距離拍攝,使鏡頭的反射影像變小,另一個辦法就是用修片移除反射的影像。

彎曲面

　　彎曲面產生的反射則不同:表面的幾何形狀使反射影像變得扭曲。舉例來說,球面的反射會沿弧度變形,錐面的反射則會壓縮變小,圓柱狀的反射則讓反射從中央區域延展而開。

反射的影像順著金屬的形狀而產生扭曲變形。

顏色和色調

　　具漫射現象的表面,其上的反光也受到表面的顏色或色調所影響。黑色表面上,亮點在原色烘托之下,顯得更耀眼;淺色表面上,反而深色的反射較為醒目。

　　直接反射能定義黑色的表面;漫射反射則可界定出淺色物體的輪廓。漫射反射會被黑色物體吸收,若想看出光滑漆黑物體的表面,只能藉由表面的直接反射。

雖然每個球體都接收等量的直接反射,但是黑球的反射最為醒目。

直接反射不受影子的影響，如果物體的表面有影子，表示該表面一定有漫射的特質，因此鏡子上不會出現影子。

　　表面的原色會影響反光。在光鮮亮麗的塑膠表面，反光可能染上色彩。潮溼面的反光很醒目，可用來鑑別表面是否沾水；許多漫射表面看起來黯淡無奇，但是沾上水就變得光亮醒目。畫圖的時候，如要凸顯物體表面的潮溼感，最簡單的方式就是增添反光的效果，潮溼表面不但會因反光變得亮眼，表面的色澤也會加深（詳見 Chapter 7），這是兩個值得重視的特質。

　　直接反射是人造物體的普遍特質，雖然強度和細節不相同，但是大體上都屬於同一類型的反射。直接反射能透露許多訊息，包括物體的材質、環境的屬性，以及光源的特性。表面的屬性會影響直接反射的特性，以下各項因素值得納入考慮：影像的特色是什麼？鮮明、扭曲、耀眼、微弱、染色或是單調？以上特色依物體的特質而定，千萬不可一概而論、落入俗套，以千篇一律的方式處理直接反射。

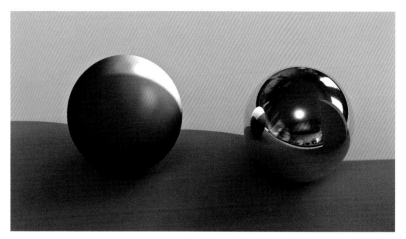

從直接反射可看出造成陰影的物體，但球體上卻完全不見物體的影子。

箱子上頭雖有陰影，但是不影響金屬表面的直接反射。

塑膠玩具車的反射，受到表面原色的影響，因此染成紅色和藍色。

馬路和行人道反射出藍天，因此剛剛一定下過雨，表面才會溼淋淋。

乾溼的交界在石塊表面一覽無遺：溼面看起來光亮，乾面則否。

EXERCISE 8
真實世界中的反射表面

直接反射能呈現萬物的性質，包括自然物質是否溼潤、是否含有蠟質，以及許多人造物體的特性，因此平面的反射現象很重要，請試著思考以下問題：

- 反射了什麼？
- 反射平面的性質為何？為什麼能反射？
- 反光會不會扭曲、柔和或破碎？

第一個問題很容易回答：「環境」就是反射的來源，但是平面的性質亦要納入考慮。反射的範圍大嗎？或只有明亮的部分被反射？許多表面只能反射光源，而自然萬物各有其特性，反射的性質當然五花八門，以下用樹蛙的身體為例說明：

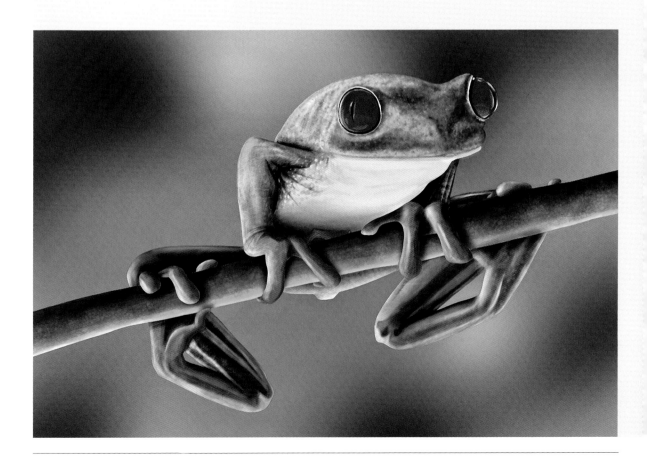

樹蛙身體各部位都各有風貌，但基本上都是溼潤的。這也是以此為例的原因，正好來說明樹蛙身體的反射特性。這幅樹蛙的 CG 作品傳達不同類型的反射：蛙腿平順光滑，蛙體本來較為粗糙，繪者將這樣的質感差異確實呈現了出來。

重點在於如何呈現反光。如要營造栩栩如生的感覺，構圖前必須考慮表面的屬性，以決定反光的類型。如果你能師法自然、大量觀察周遭的變化，就可判斷如何善用反光的類型，掌握光線和接觸面的交互作用。

8.1

8.2

8.1 樹蛙的身體溼潤，全身都可看到直接反射，但身體的紋理卻不盡相同，因此反射也有差異。腿部的皮膚光滑，反光平順連續，連藍天的層次都清晰可見。腿部的反射近乎鏡子，這是表面的水分造成。

8.2 身體的紋理就不如腿部平滑，分布疣狀凸起和小洞，因此反光破碎不連續，產生模糊粗糙的感覺。天空細緻的層次完全消失，只剩下天空最明亮的部分，造成白色的反光。紋理使大片完整的反光消失，取而代之的是小塊破碎的反光。

9：半透明和透明
TRANSLUCENCY & TRANSPARENCY

有些物質既不反射光線，也不吸收光線，而是讓光
線穿透並改變其行進方向，此現象稱為「折射」
（refraction）。穿透的光線雖然改變了原來的方
向，但大體上仍朝同一方向前進，這時光線穿透
的，就是透明的物體；如果光線穿透半透明的物
體，就會朝四面八方漫射。但不論光線穿透的物體
是透明或半透明，物體和光線之間都有交互作用。

氣泡陷在透明的玻璃中，折射
周圍的環境。

反射和折射

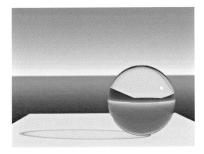

光線經折射後，速度稍減緩，路徑因而曲折。如果光線穿透物體而漫射，就會朝向四面八方射去，影像也不復完整。以效應來說，以上兩種現象類似直接反射與漫射反射。

除了氣體之外，大部分透明物質（固體和液體）都具備一定程度的反射性質。換句話說，光線碰到透明物質時，部分比例的光線會反射，其餘則穿透而過。以玻璃為例，4％光線因反射而離開，其餘會穿透玻璃而折射。Chapter 8 提到的「菲涅耳效應」適用於透明物體，離面法線越遠的光線越容易反射，也就是離透明物體中央越遠，反光效果越顯著。

我們也是拜反光和折射之賜，才看得到透明物體，否則透明物體會看起來如空氣一般。處理畫面中的透明物體是一門大學問，必須仔細布局，才能使透明物體從背景裡現身，這些性質值得深入探討。

玻璃反光最亮的區域，最不容易看透。相較之下，玻璃反射壁爐磚塊的區域，其反光就暗沉許多，但卻是最透明的區域。相同的現象也見於水池和窗戶——較暗沉的反光區域，通常透明度越高。

想拍攝透明物體，必須考慮環境因素，上圖是極失敗的例子。由於環境中反差太小、玻璃無法反射或折射光線，使玻璃球和背景混成一片。

增加環境中的反差，玻璃就會變得引人注目：上半邊的黑色背景，因折射而出現於球體的側面，光源於正面反射。底面的明亮背景，則從球體底部的邊界折射而出。以上因素，都讓球體在背景的襯托下，更加醒目。

雖說都是「透明」的物體，但透明的程度不同、性質也各異。右圖有四顆球，左邊兩顆是半透明的，右邊兩顆是透明的。兩顆半透明的球，性質也有不同：左上的球體具漫射效果，整顆球都能漫射光線，因此呈現不透光；左下方的球體表面較粗糙、霧面觸感，但核心是透明的，因為紋理的關係，它的漫射只發生在表面。至於光線的反射，兩者都差不多 —— 受到粗糙表面的影響，折射和反射的光線都有模糊的現象。紅球有顏色且透明，因此吸收了大部分的光線，將紅色波長的光線釋出。請注意折射的環境，讓兩顆透明的球更醒目。

　　在自然物質中，透明性質很罕見，水是例外。除了冰以外，晶體是固體中常見的透明物質，玻璃在自然界中則如鳳毛麟角。半透明的物質則較常見：樹葉、蠟質、皮膚、石頭（例如大理石）等固體；也有半透明的液體，例如牛奶。

左邊是半透明球體、右邊是透明球體，
請注意光線效應的差異之處。

窗上的水滴折射光線，窗外有天空和深色背景，但是景物透過水滴，呈現上下顛倒：背景在上、天空在下。

玻璃杯側邊出現一抹紅色折射，由此
推測，視野之外有個紅色的物體。

將鏡頭拉開，紅色的物體出現了。玻璃杯
底的黑色，形成道理相同：遠方還有一個
黑色的物體，因折射而變成杯底的黑色，
正好在此形成大反差，將杯子從背景裡凸
顯出來。

這張圖的採光恰好相反，杯子置於黑色背
景，但是遠處有一個明亮耀眼的物體，其
折射的位置正好在杯底。

現在移開明亮的物體，杯子少了折射和反
射，幾乎融入背景，使畫面不但趣味全
失，也難以與背景區別。

透明物體有兩個主要特性：其一是折射，其次是反射。光線穿透物體時速度會減緩，因而發生折射，而折射的證據在於光線產生曲折。大部分透明物體的「折射指數」（refraction index）大於零，其穿透的光線會偏向面法線；換句話說，這類透明物體的曲面能集中光線，也能分散光線。放大鏡就是一個日常生活的實例，它會將穿透的光線分散，產生更大的影像。只要是外形類似球體的透明物體，光線在其中折射後，都會產生上下顛倒的影像，這是因為光線在穿透的過程中曲折了，雨滴就是一例。

藉折射作用，周圍環境也會影響透明物體本身的風貌。曲面的透明物體由於會曲折射入的光線，因此作用都宛如鏡片，能折射大範圍的光線。如同前述，這個原理有助於增加反差，使透明物體從背景裡凸顯出來。透明物體的邊界最容易觀察到折射現象，如果透明物體的外表是曲面，邊界地帶的折射效果最佳，因為入射光線曲折程度最高。平直物體的邊界，在不同平面的交界處，也會觀察到截然不同的折射效果。內部的邊界也有類似的效應，例如液體內的氣泡，其邊界處都會產生折射現象。

最明顯的折射效果，出現在邊界和明暗強烈的交界。立方體和圓柱體的邊界，都有高反差的折射。

折射的效果在玻璃桌的邊界一覽無遺。沿邊界觀察，可見玻璃中淡淡的綠色。

玻璃燭臺的臺腳，折射出對面的彩繪窗花。請注意：窗花的反射在本圖的左邊，折射卻出現在右邊，原因是反射發生在物體的正對面，而折射卻會穿透物體。

雨滴折射出陰天白色的天空，在一片綠色的反光中脫穎而出。

雨滴結凍了，凍在雨滴中的泡泡，在其交界處折射出天空的景緻。

色散（dispersion）

　　光線穿過透明物體時，不同波長的色光，速度降低的程度各異：光譜中，靠近藍光那端的色光，速度降低的幅度大於紅光端，因此折射的角度也較大。牛頓有個聞名的實驗，就是讓白光透過三稜鏡，因而分出各色光。這樣的效應唾手可得，只要尋找日常生活裡的玻璃製品，就可以發現分離的色光在玻璃明亮的部分，以光暈的方式呈現。

上左　細看玻璃杯中的氣泡，可以看出光線因為色散的關係，分成各種色光。

上右　毛玻璃的不平整結構，讓玻璃不再清晰透明。這樣一來，毛玻璃因為折射的關係，發揮了隱蔽影像的功能。

最左　玻璃內的泡泡，看起來折射了環境，其實是包圍氣泡的玻璃在折射影像，而非氣泡本身。

中右　折射造成的常見幻覺：液體似乎要溢出杯緣，使玻璃杯的厚度彷彿消失了。

下左　厚實的玻璃，產生多彩的繞射現象；繞射也造成折射焦散（refracted caustic），形成彩色的邊緣。

下右　另一種常見的折射：根據反光判斷，光源應來自右方，但杯底最明亮的區塊卻出現在左方，這是就光源被玻璃折射的緣故。

焦散

　　彎曲面或扭曲面不但使光線曲折，還會集中或離散光束，此現象稱為「焦散」（caustics），和折射作用相去不遠。光線焦散之後，光影的強度呈現漸層效果，並產生亮點。鏡片能散開光線，放大影像，相反地，也能集中光線於一亮點，使用放大鏡生火即為一例。這種光線變化的漸層，會形成不規則的影子或亮點，像在海邊淺水區，光線穿過海面波紋，再投射在海床，就會看到舞動的光影。這是因為水面的波紋形成凸起或凹陷的曲面，使穿透的光線因而集中或發散，這個現象常見於海邊或池塘。

　　水面的漣漪若移動，焦散的光影也隨之移動。這樣一來，焦散的光影也會產生波動。

　　直接反射也可能產生焦散，效果如同光線通過透明物體一般：如果反射面不規則或彎曲，則會集中反光而產生亮點，再投射於其他表面。

杯裡的殘水造成焦散現象。

<u>上左</u>　桌上有個半圓形的紅色亮點，是液體以及玻璃杯的傑作。

<u>上右</u>　水面的漣漪鏡面反射太陽，再投射到樹幹上，形成光影斑駁的焦散反射。

<u>下</u>　澡盆中的漣漪，一樣具有焦散的效果。

影子

　　平面要能漫射光線，平面上才會出現影子；鏡面般的平面其上不可能有影子。同樣的原理也適用於透明度高的物體，它不會形成投射陰影，輪廓陰影也無法由肉眼看見。

　　下圖的透明球體無法形成清晰的影子，但是左邊的球體則可以。此外，由於看不見透明球體上的輪廓陰影，因此無法判斷其體積；若要判斷，就必須借助反射和折射效果。

　　半透明物體的性質不同，其具有漫射的成分，因此會形成可辨識的陰影。「透明」及「直接反射」類似，凡具有兩者之一的物體，都不會產生影子。而「漫射反射」及「半透明」雷同，具有兩者之一的物體，便會有影子。

影子不但停留在半透明的葉子上，還會穿過葉子。

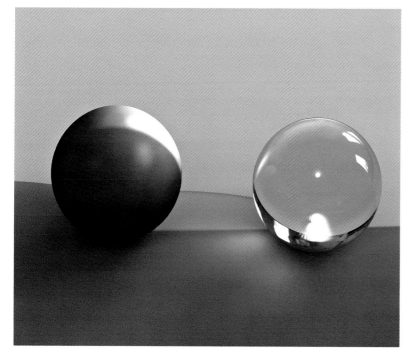

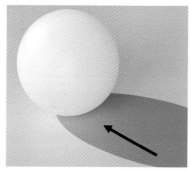

少量的光線穿過半透明的物體，淡化了投射陰影。

右邊球體的投射陰影，較左邊的模糊許多，此為「透明」引起的效應。

在光線充足的條件下，穿過半透明物體的光線，可作為陰影的輔助光源。因為光衰減的效應，穿透的光線只能在有效範圍內發生作用，因此上述現象只發生在半透明物體的附近。此現象與「半透明陰影」（semitransparent shadow）不同，唯有幾乎不透明的物體才會投射出這樣的陰影，這種陰影的亮度比不透明物體的陰影更微弱。

半透明物體的影子常帶有顏色，這是因為只有某些色光才能穿透物體。同理，半透明物體的輪廓陰影也受穿透光線的影響，不僅只是染上鮮豔的顏色。比起不透明的物體，半透明物體的輪廓陰影比較不暗沉濃烈，這表示半透明物體的表面永遠不會太黑，還會有發亮的感覺，即便在陰影下也是如此。相較於不透明物體，半透明物體的色彩因受到強化，所以感覺較亮麗。在反差較大的情況下，半透明物體會顯得更加明亮。

透明物體的部分表面具有反射的現象，有些甚至產生直接反射，但半透明物體卻不同。此外，半透明物體由於穿透的光線已然發散，所以不會產生折射和焦散。

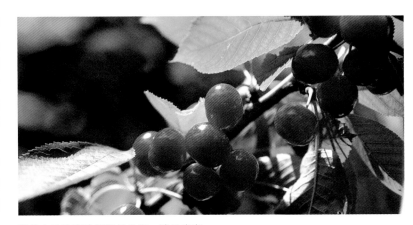

櫻桃上的輪廓陰影顯得柔和，邊界也有光線透過。葉子的透明度很高，背面看不到一絲陰影。

上左　這些半透明的櫻桃較厚，由於缺少輪廓陰影，立體感消失了。即便是陰影下的櫻桃，也顯得明亮。

上右　由於葉子是半透明，所以有發亮的感覺。前景葉子上的葉脈，在陰影襯托下反而更加醒目。

下右　可從雕像的領子，觀察到大理石半透明的特性：石材越薄，陰影越淡、越飽和。即使是雕像較厚實的部分，仍展現出半透明的特質；與相片中其他不透光的石材相較，大理石的陰影也不顯深沉，反而還較為飽和。

EXERCISE 9
透明

不論是手繪還是電繪，處理透明物體時，有些重點必須要把握。

右圖雖然單純，「透明」的特質卻蘊含其中；不僅如此，瓶中的水使光線的行徑變得複雜。換句話說，圖中涵蓋光線和兩種透明材質的交互作用。

9.1 透明物體最明顯的特徵就是反光，玻璃即為一例。周圍環境都可能成為玻璃花瓶上的反光，例如瓶上最明亮的區域。上圖的光源來自花瓶右邊的窗戶，瓶子右半邊可見反射的窗光。

9.2 因為折射的關係，瓶中水似乎往邊界延伸。

9.3 花瓶右邊有窗光的反射，左邊則是折射。原本玻璃就能折射光線，而瓶中水更強化了折射效果。

9.4 乍看之下，玫瑰的莖似乎折斷了，這其實是水的折射效果。

9.5 花瓶後方的桌面，反射在瓶底最厚處，變成縮小版桌子。花瓶水裡，也可見相同情況，但花瓶上端較薄的中空處，就看不到桌面的折射。光線穿過不同物質時，物質的厚度主導了折射的效果。

9.6 花瓶邊界的輪廓鮮明，這是因為大部分折射都發生在邊界，而根據菲涅耳效應，越往邊界，反射效果越強。整體看來，花瓶的邊界最具立體感，看起來有點像不透明的材質，而瓶子中央較晶瑩剔透。

10：色彩
COLOR

白色的陽光，實際上是由不同波長的色光組成。換言之，不同色光混在一起，就會變成白色。沒有一種色光是白色的，白光是由各種波長的色光組成，而色光的波長則決定了光的顏色，因此白色可說是由多種顏色混合而成。

電腦合成圖運用彩色的彩光，營造出詭譎無常的氣氛。

光譜

　　肉眼之所以能看到顏色，其實是經過類似「過濾」的程序：物體的表面吸收某些波長的色光，其餘的色光則反射出去。舉例來說，紅色的物體之所以為紅色，是因為表面吸收了光譜中絕大部分的色光，唯獨不吸收紅光。這樣一來，只剩紅光反射出去，因此肉眼接收到的就是紅色。

　　太陽發出的白光，可由光譜表示，可見光從紫色分布到紅色，呈現連續的色光。在此要強調的是：顏色的變化，是漸層地從一種色光到另一種，是連續性而非跳躍式的變化。例如，從紅光到橙光之間，有過渡的色光，而光波的變化是不間斷的。

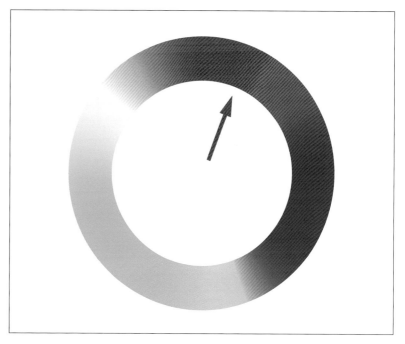

　　右方圖例中，陽光的可見光可由色帶表示，頭尾分別是紅色和紫色，若頭尾相連，則變成連續的色環。既然有可見光，當然也有肉眼無法察覺的色光，因此，陽光的光譜絕對超過色帶或色環的範圍。紅光之外，是紅外線、無線電波及微波；紫光之外，則是紫外線、X 光及迦瑪射線（能量依序增加）。

　　物體會反射哪些色光，全依表面的特性而決定。顏色較淡的物體，由於因為顏色趨近白色，可以反射的波長範圍較大；相反地，色彩飽和度高的物體，能夠反射的色光較少。若以色光而論，透明物體不見得永遠透明，例如玻璃在可見光的照耀下呈透明，但在紫外線之下，卻是不透明的；而許多物體在可見光之下呈不透明，但在 X 光之下，卻是完全透明。

上右　這條連續的色帶，左右兩端能天衣無縫地接在一起。

下　箭頭指向之處，就是色帶接縫的地方，兩頭分別是紅色和紫色，連接起來形成一個色輪。

色光的特性

顏色可用三個特性來描述:「色相」(hue)、「飽和度」(saturation),以及「強度」(intensity)或「光度」(lightness),熟習電腦繪圖工具「color picker」的讀者,應對此不陌生。「色相」決定顏色的種類,即色輪上的數值;「飽和度」代表顏色的強度,也就是顏色的純度;而「強度」代表顏色的明暗程度。以下圖表中,Y 表示一種顏色,可利用上述三個準則來描述之:A 是色相,即色輪上的位置;B 是飽和度,亦即色相的純度,飽和度越高,表示白色成分越少(白色其實是許多顏色的混合,如前述);C 是強度,取決於光線的多寡,若全無光線則變成黑色。

光譜上顯而易見的事實,就是中央的顏色飽和度最高,越往兩端,則越黑或越白,色彩的純度就越低。由此可知,中間調(mid tone)的飽和度最高,影子或亮點的飽和度,都不如中間調(即便物體表面原來就有顏色,肉眼在暗處或亮處的感受度降低,所以也看不得見)。

以上的顏色理論,適用於肉眼可察覺的可見光。想用任何具體方式呈現顏色,例如電腦螢幕的呈色方式,有其物理上或技術上的限制,無法呈現完整的光譜。

我們的眼睛也有辨色限制,許多昆蟲和鳥類的辨色範圍就比較廣,牠們甚至能看到紫外線。相較於人類的肉眼,許多設計的限制更多:發光的家電,例如電腦螢幕,發出的色光就很有限;平面媒體也仰賴反射光線,其限制更大。

顏色感受

人類能夠感受到顏色,主要歸功於三原色──紅色、綠色和藍色。眼睛和大腦能組合這三種顏色,創造出我們能辨識的全部顏色。這個感受機制相當敏感,讓我們得以辨識出可見光譜上所有的顏色。

另一個值得注意的重點,就是光譜上的色光,全來自太陽發出的陽光,因此可見光混在陽光裡,就會變成白色。換言之,若混合光譜全部的顏色,就會出現白色。當光線接觸到物體表面時,有些色光被吸收,有些被反射出去,而反射的色光原本一定包含於光源之中。舉例來說,當看到藍色的物體,就表示光源中一定包含藍光;如果光源中缺乏藍光,藍色物體沒有光線可反射,物體會看起來漆黑一片。

日常生活的光源不只有陽光,人造光源也是無孔不入。人

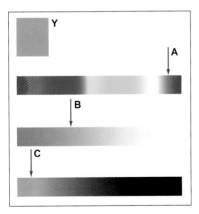

Y 顏色可分三方面描述:A 表示色相、B 表示飽和度,C 則是強度。

以紅色為例,上圖表示出紅色的所有色相變化。

這是「色光混合模式」(additive color model),可看出三原色如何組合出其他顏色及白色。

造光源的光譜和自然光源不同，因此不同光源下的可見光，彼此差異很大。不過人類的眼睛很善於適應環境，不論周遭光源為何，我們感受的顏色的種類很固定。

光學幻覺

顏色的感覺是相對而非絕對，就算在不同光源下，大腦還是習慣以日光視之。例如，光源是極昏黃的鎢絲燈泡，相機會忠實拍出強烈橘黃的照片，但大腦仍視其為尋常的白色日光。這說明了一個要點：顏色的知覺是高度主觀的。我們的靈魂之窗不是測光儀器，因此我們對於顏色的感覺，一向是相對的。顏色的感覺受周圍色彩的牽引，因此判斷顏色時，無法抽離環境。

為證實上述原理，以下介紹兩個精心設計的光學幻覺。第一個實驗中，愛德華·阿德森（Edward H. Adelson）將灰色方塊 A 和 B 安排如上圖，兩個方塊的明暗度其實相同，但肉眼下卻顯得截然不同（將其他方塊遮掉，就可去除環境干擾）。第二個實驗，是利用一模一樣的灰色長方形，但右邊的長方形似乎染上藍色，左邊的長方形則像染上橘色，這是因為大腦會自動增添周圍顏色的補色；這就如同第七章也曾提到，在色澤醒目的光源下，大腦會在陰影處，自動加上互補色。大腦的處理方式，並不是因為先天缺陷，而是讓我們把

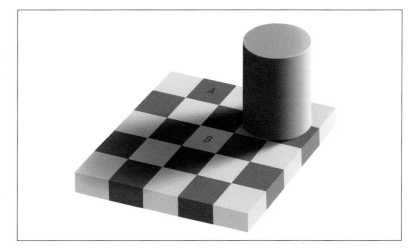

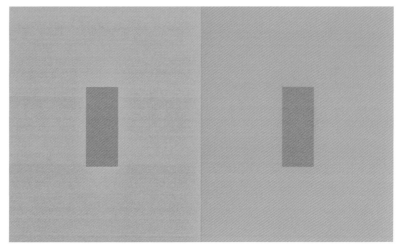

注意力集中在重點，以分辨物體的輪廓，而不執著於分辨各別的顏色。

請記住，顏色從來都不是絕對的。感受是主觀的，因此藝術家能隨心所欲地運用五顏六色，來表達情緒和心理的感受。

上 在眼睛看來，A 方塊在明處、B 方塊在暗處，但其實兩個方塊一樣亮，這是因為眼睛增強了明處的反差、減弱了暗處的反差。

下 灰色的長方形似乎會染上周圍顏色的互補色。

運用色相

以感官的角度來看，主觀性強的「色相」是最不重要的顏色屬性，而最重要的則是「強度」，因為它決定了物體的輪廓，其次才是營造空間感和距離感的「飽和度」。根據上述原理，我們能夠盡情運用色相，也不會影響物體的外形。

有兩個因素會影響色相的知覺，其一是物體本身的色相，也就是「原色」；其二是光源的顏色。若是光源的顏色鮮明，就能大幅影響我們對於色彩的感受。

右方最上圖中，在白色光源的照耀下，三個球體恰好呈現紅、綠、藍三原色；我們察覺的顏色，事實上是從球體反射出來的，由此可知這三種色彩肯定存在於光譜中。

中間的圖中，光源是單純的綠光，因此光譜的成分不含紅光和藍光，使紅球和藍球沒有光線可以反射，讓它們看起來變成兩顆黑球，而綠球和白色背景則變成單純的綠色；此時大腦無法斷定哪個物體原來是綠色、哪個原來是白色。

若如下圖以黃光當光源，由於黃光是由紅光與綠光混合而成，因此紅球和綠球各有紅光、綠光可反射，而能顯出自己的原色，背景則反射黃光，使背景和球體獨立且分明，但藍球並無藍光可反射，因此仍呈黑色。

白光

綠光

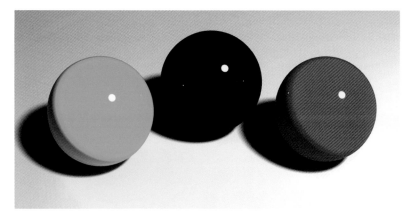

黃光

右方上圖的視覺呈現較不極端、較真實，因為在溫暖的鎢絲光源之下，藍球現身可見，但和左右兩色相比，藍球的飽和度就顯得遜色許多。

鎢絲光源屬於人造光源，藍光本來就存在於其光譜，但組成的比例終究不如紅光和綠光。有時戶外光源也是如此，例如有些街燈的光譜更窄，其中根本就不包含藍光。

右方下圖增添了藍色的輔助光源，鎢絲光源和藍色輔助光為互補色光，使背景在兩者混合的情況之下幾近白色。由於這時藍光充足，藍球恢復了原來的飽和度且清晰可見，陰影則呈現藍色調（橘色光幾乎無法呈現球體輪廓，但藍色光可以）。球體的另一陰影則由鎢絲光源所形成，呈橘色調；而藍色陰影和橘色陰影的重疊處，卻是黑色的。

溫暖的鎢絲光源

鎢絲光源加上藍色輔助光源

飽和度

映入眼簾的光線大部分都是反射的光線，在進入我們眼睛之前，已經在各種介面之間彈跳一次或多次，由於介面如同濾鏡，會吸收部分色光和能量，因此反射的光線在強度和純度上，都不如發光體直接散發的光線。如此一來，在自然狀況下，飽和度百分之百的光線幾乎不存在，但有些動物或植物的色彩卻接近飽和，這是生物為了吸引注意力而演化的結果，使自己可以從未達飽和的背景中脫穎而出。舉例來說，豔麗的花朵是為了招蜂引蝶；對比鮮明的箭毒蛙則是要警告其他動物，免得被強效毒液毒死。

直接光源散發的光線十分飽和，例如在一天之中，天空可能呈現湛藍或血紅。白熾物體也可能非常飽和，因為本身就是光源。

以下圖為例，海天的色彩相當飽和，但因海面反射天空，使某些區域因為角度的緣故，反光較暗沉，飽和度也較低。與天空和海面相較之下，岩石的色彩飽和度明顯偏低。植物的飽和度最耐人尋味：由於葉子是半透明，陽光穿透時，使其本身也如光源一般，散發出高飽和的綠色。若比較陽光直射下的植物與陰影下的植物，就能看出飽和度的差異。

在色彩多變的清晨，拍攝同樣的海景（右上圖），此時陽光缺乏藍色，天色的飽和度降低，反而讓岩石的紅色在光線照耀下顯得更加醒目。同樣地，清晨的陽光也缺乏綠色，植物看起來也不若下圖般綠意盎然。

乍看之下，清晨海景氣象萬千，色彩飽和度異常地高，但其實只有某些顏色達到飽和，這由當時陽光的色光成分來決定。其他顏色為什麼格外柔和？成因也與當時陽光的組成相關。

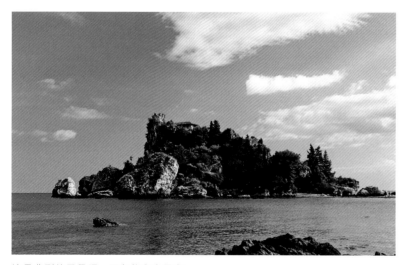

這是典型的風景照，天色飽和度很高。相較之下，樹木和岩石反光的飽和度就遜色許多。

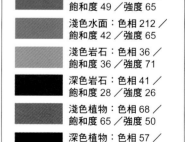

| 深色天空：色相 213 ／飽和度 63 ／強度 65 |
| 淺色天空：色相 210 ／飽和度 58 ／強度 70 |
| 深色水面：色相 211 ／飽和度 49 ／強度 65 |
| 淺色水面：色相 212 ／飽和度 42 ／強度 65 |
| 淺色岩石：色相 36 ／飽和度 36 ／強度 71 |
| 深色岩石：色相 41 ／飽和度 28 ／強度 26 |
| 淺色植物：色相 68 ／飽和度 65 ／強度 50 |
| 深色植物：色相 57 ／飽和度 31 ／強度 23 |

上圖表為左圖風景主要顏色的分析。

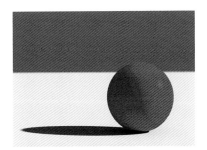

在戶外，紅球上輪廓陰影的飽和度不如明亮部分，這是藍色的輔助光源和球體的紅色產生牴觸的效果。藍色輔助光源使反射的顏色趨近黑色，因此陰影更暗沉。

在中性環境，由於輔助光源不帶顏色，陰影的飽和度和明亮區域相同。

在紅色的環境，紅色的輔助光源比球體右半邊的混合白光更純，使陰影的飽和度較明亮區域略勝一籌。

陰影

陰影的飽和度取決於光源。本頁的五張圖示範了在不同採光下，球體呈現陰影的情況。其實光看球體左側的投射陰影，就能推知輔助光源的顏色。

陰影看似藍色或紫色，但實際上卻是灰色。因為背景充斥黃色，誤導大腦將中性地帶視為背景的互補色。

本圖的條件和旁例類似，只是移除了背景的黃色，這時就能確定陰影確是灰色。

陽光普照的戶外，如果物體不是藍色，陰影的飽和度會相對不足，這是因為藍色的輔助光源，缺乏紅光或綠光，使陰影區域無從反射。

如果光源是中性採光（neutral lighting），例如攝影室的採光，陰影的飽和度就如同明亮區域，因為白光儘管強度較低，卻能忠實反映物體的原色。雖然陰影的飽和度和輔助光源的顏色有密切的關聯，但除此之外仍必須考慮其他因素：第一，在光線不足的狀態下，大腦判別顏色的能力會降低，因此肉眼會覺得陰影的飽和度不如明亮區域。其次，半透明性質也會影響陰影的顏色和飽和度，例如肌膚的半

透明會使影子變得更紅。若為凸顯陰影，而一味在物體原色上增加黑色，是構圖的大忌，因為這只會讓影子死氣沉沉。我們必須隨時考慮到輔助光源、半透明特性以及彈射光源，才能讓影子的表現充滿趣味與生機。

影子的顏色與反差產生的幻覺，也必須納入考量。所謂「暖光生冷影」或「冷光生暖影」，都是藝術家的老生常談，許多藝術家會刻意強調幻覺，來凸顯陰影的色彩。

色調值

先前討論過色調、飽和度，最後要介紹強度，也就是「色調值」（tonal value）。若要辨識物體的輪廓，色調值是最重要的因素。如去除畫面所有色彩後，只留下色調值，我們仍能辨識物體的輪廓，黑白相片就是最佳的例子。相反地，僅有色彩卻無色調值，畫面反而會變得渾沌不明。

右圖以火車為例，說明色調、飽和度盡失的狀況下，只要尚存色調值，就可辨識火車的外形。

下圖則是更極端的例子——舞臺燈光將肌膚變成藍色，但我們看來並不覺得荒謬古怪，仍能解讀人物的輪廓。雖然採光迥異於平常，卻仍能被觀者接受。

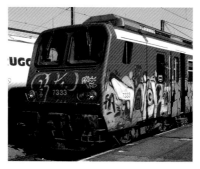

鮮紅的火車醒目異常，若少了鮮豔的紅色，畫面則單調許多。

現在去除全部的顏色，畫面變得單調，但依舊可辨識出火車。

如果移除色調值，只留下色調和飽和度，畫面變得毫無意義可言——火車的輪廓幾乎不可辨識，其他景物的空間感也消失。

雖然改變了火車的原色，但並不損影像的清晰度。

雖然畫面充斥怪異的色彩，但肉眼依舊能解析色調值，使我們能讀懂畫面的意涵。

色溫

物理學的色溫現象：火焰基部的藍色部分，溫度最高；越往上，溫度逐漸降低，火焰也轉為黃色。

這是「冷暖交錯」的畫面——不同色溫出現在同一場景——不但饒富視覺趣味，更能激起情緒。

「色溫」（Color temperature）是藝術家偏好的一個概念，但它其實有其科學的根據。以科學術語來說，黑色物體加熱後，會產生輻射（意即「黑體輻射」，black radiator），起初物體只會釋出紅外線，等到溫度夠高，便會開始發光，並釋出可見光。隨物體溫度升高，發出的光線從紅光逐漸變成白光，溫度超過攝氏

7000 度時，則會釋出藍光。依科學家的說法，紅光的輻射能量低於藍光，因此在刻度表上，紅色應屬於較「冷」的那端，而藍色則較「熱」，但藝術家的看法卻恰好相反。

日常生活中，「色溫」可用於描述光源，例如白熾燈泡約 3200K、日光約 5600K。進入藝術的範疇，色溫相當實用：若

希望畫面合乎物理定律、取信於人，火焰的周邊應是低能量的紅光，中央是高能量的白光。如果考慮光源，下圖的刻度只適用於白熾光，因為日光燈無法放出輻射，而它釋出的藍光和紫光則不包含在刻度內。

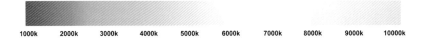

1000k	2000k	3000k	4000k	5000k	6000k	7000k	8000k	9000k	10000k

在藝術的脈絡之下，色溫常有情緒及文化的意涵，與科學家的看法南轅北轍。例如紅色和橘色常象徵溫暖，藍色和綠色則表示冷酷。縱然上述看法不符合科學原則，但由於我們習慣上把紅色與溫暖劃上等號、藍色聯想冰冷，因此這樣的方式仍適用於表達作品中的情緒。

若要傳達特定的情緒，可挑選特定的色彩，來主導整個畫面，營造強烈的視覺感受，讓觀者彷彿能體驗畫面中的溫度。電影常見這種處理手法，讓幾個連續鏡頭都籠罩在單一色調，傳達出特定的情緒。這就像調色盤上，只放特定顏色，使畫作充滿特定的情感。若想營造和諧的色彩或特定的色調，最直接的方式就是鎖定色彩鮮明的光源，以壓住景物的原色。

某些景物本身的原色，已經是和諧的色彩或單一的色調，例如蒼翠蓊鬱的植物、搭配得宜的穿著，或精心裝潢的室內設計，凡此都不需要外加光源來傳達特定的情緒。

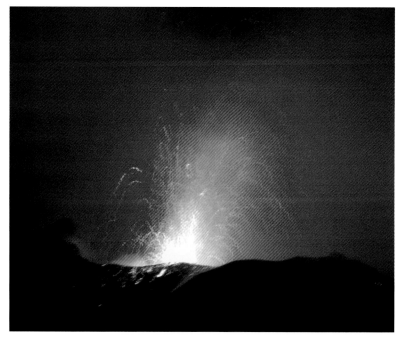

<u>上</u>　畫面的氣氛是冷酷的藍色，這應是溼冷的向晚，請對照下圖。

<u>下</u>　畫面一片血紅，溫暖的色調呈現出義大利斯特龍伯利火山（Stromboli）爆發的火和熱。中央的熔岩溫度較高（呈現黃色，能量較高），而外圍的紅色溫度較低。

色彩變化

真實世界的顏色變化，可分為兩種：「色相變化」（hue variation）以及「亮度變化」（luminosity variation）。色相變化是物體原色的自然變化，成因包括天然色調差異、磨損或風吹日晒；亮度變化則起因於採光不均，是物體表面可見光線的明暗層次表現。舉例來說，即使萬里無雲的天空，仍有明暗的層次，因為越遠離太陽光源，光線的強度越低。

在自然界中，原色的變化不計其數，例如葉子、皮膚或木頭。人造物體也有原色的變化，但相較之下不若自然物體多變，因為人為設計的物體，色相的一致性較高，不過仍無法避免歲月和耗損。顏色的多變本是尋常現象，自然萬物的原色天生就有變化，但磨損、瑕疵、紋理和反光，也是影響變化的因子。

在漫射光源及尋常的日光下，原色的變化更是多樣。當光源將本身的色彩染在物體表面，就會與原色產生交互作用。如果光源的色彩夠強——例如籠罩萬物的夕陽餘暉——就會形成統一的色調，使物體間的色調差異（即使是極大的差異）都相形失色。試想像太陽西沉的景色，萬物都被陽光染成紅色；陰影下的萬物，都被天光染成藍色。由此可見，光源的色彩凌駕於物體的原色。

亮度變化會帶來層次，起因是光源強度的變化，常見的例子

有光衰減的窗邊、整個天幕、角度偏轉的輪廓、反射光線或陰影底下的物體。

上　自然萬物的色相變化多端，同是綠葉，顏色都各不相同。

下　紅磚上兼具細微和明顯的變化，有些是因年久失修，有些則是磚塊本身的個別差異。

上 仰望天際,會發現清澈的藍天常出現層次,太陽周圍的天空總是比較明亮,離太陽越遠,大氣漫射的光線就越少。

下左 立體停車場的屋頂可見層次現象,這是因為輪廓的圓弧偏轉,以及天空在屋頂表面形成的反射。停車場光源的光衰減,則是室內層次現象的主因。

下右 陽光被地面反射,而形成光衰減,在鋪砌面上產生了強烈且醒目的層次。

半透明的雲層厚度不一，因此穿透的光線當然也不均勻。雲層和光線的互動很複雜，包括反射和半透明等特性。一般狀況下，整片雲的層次都清晰可見。

輪廓緩緩隱沒入陰影，使天鵝翅膀的層次鮮明。

反射中的層次：天空本來就有層次現象，金屬車身反射天空，同時也映照層次。

本圖與前述的現象大異其趣：漫射環境加上均勻採光，光線平均而統一，幾乎沒有層次現象。

EXERCISE 10
破碎的色彩

作畫時，若希望營造引人入勝的氣氛，善用混合色彩的技法，和不同色彩的排列組合，就能呈現多樣的風貌，避免單一色彩占據畫面的單調。

自然界充滿爭奇鬥豔的色彩，畫家為傳達這樣的訊息，往往以誇張的風格，來強調色彩的多樣性，以加強色彩的臨場感。在畫家的筆觸下，自然萬物不但變得生動有趣，更有躍然紙上的活力。

本練習中的範例為 Photoshop 繪圖，示範自然界中破碎色彩的表達方式，以呈現真實的情境。建議從作品的細節，觀察如何利用層層堆疊的色彩，營造出紋理與生命力。

自然界中，絕少存在色彩與紋理均一的物體。光線和平面間的交互作用，加深色彩的破碎效果。

10.1

10.1 肖像上有鬆散的筆觸，混色營造出
分層的色彩。顏色可以用這種方式混合，
例如較淡的顏色緊鄰著較深的顏色或不同
色調塗抹，讓觀眾的眼睛接收到混色的效
果，整體的色彩會顯得更複雜。

10.2

10.2 這樣的技巧營造出鬆散卻又活潑的
筆觸，大幅增加畫面的活力。近看，筆觸
相當鬆散；遠觀，顏色卻又融合一片。

10.3

10.3 若要讓鬆散的筆觸營造出成功的效
果，某些區域需要小心地著色，這就變得
很重要，例如眼睛。舉例來說，若是眼睛
和嘴巴以鮮明且精緻的方式著色，臉孔其
他區域就要以鬆散方式上色。

PART 2

人與環境

運用前面學到的知識，接下來，要說明所有視覺藝術家的作品中，光線如何影響最重要的兩個元素，那就是「人」與「環境」。光線影響了肌膚與髮絲，也改變了綠葉與水面；光以及打光的藝術，深深影響了藝術家筆下的肖像以及景觀。

11：光與人
LIGHT & PEOPLE

在具象藝術派的領域，最主要的描寫對象就是「人」，因此掌握光線在肌膚的作用，就變得格外重要。營造幾可亂真的皮膚色調，是許多畫家欲達到的首要目標之一，而了解肌膚外表的關鍵，就是光線。本章將討論光線與肌膚的關係，並且討論如何呈現有血有肉的肌膚。

光線與人體，會從多方面產生交互作用。臉部總有部分區域受光線照亮，或處於陰影，頭髮和眼睛也因反射而出現亮點。

肌膚

　　肌膚和光線產生交互作用時，因為肌膚的特性，有不少值得注意的地方。肌膚的特性包括：表面有漫射反射、具半透明及直接反射的特性等，對呈現的效果都會產生深遠的影響。

半透明

　　肌膚半透明的性質，對其表現效果的影響最為明顯。肌膚由數層組織構成，光線能穿透這些許深度；換句話說，我們不但可看到表皮反射的光線，也會看到從肌膚底下反射的光線。如此產生了兩種效應：第一，肌膚的顏色受到皮下漫射光線影響，特別是白色人種的肌膚會呈現白裡透紅，這是因為來自於皮下微血管的紅色光線；第二，肌膚底下的漫射光線，會使表面陰影與交界變得柔和。膚色較深的人種，半透明性質較不顯著，而皮膚的色素越多，從皮下漫射的光線就越少。

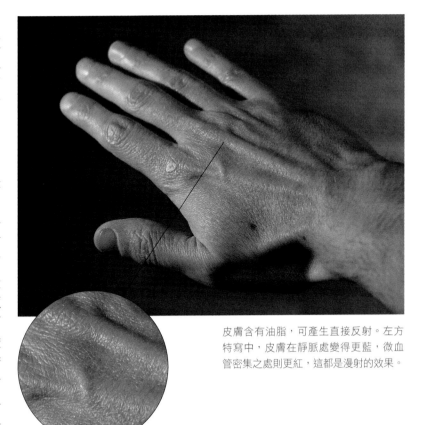

皮膚含有油脂，可產生直接反射。左方特寫中，皮膚在靜脈處變得更藍，微血管密集之處則更紅，這都是漫射的效果。

表面的不同

　　因為部位與功能不同，皮膚的外形也多有變化：臉部肌膚特別光滑柔順，腳底板肌膚則相對堅韌，兩者紋理大相逕庭。皮膚容易磨損萎縮，這從身體隨處可見的皺紋可知。人種、年齡都會影響肌膚的外形，每個人的「臭皮囊」長相為何，都由這兩個因素決定。

　　手部肌膚變化多端，適合作為本章的教材。鮮明光源下——例如陽光或閃光燈——顯而易見的，就是直接反射。雖然一般不把肌膚視為高度反光的介面，但其實肌膚覆有油脂，而油脂本來就能反射光線。從上圖的特寫鏡頭可知，肌膚正對光源的部分，顯得油亮，不過反光的部分也因紋理而變得不連續。

　　特寫鏡頭也呈現出一個現象：肌膚漫射的性質，與皮下構造息息相關。如果皮膚下方是靜脈，皮膚會略呈藍色；下方是微血管（例如指節處），則會泛紅。這也證明了光線會穿透肌膚深處，再反射上來。

　　皮下缺血時，例如拳頭緊握時的指節，皮膚就略帶黃色，其實這才是肌膚的真面貌。皮下有血，為皮膚增添紅色，使整體呈現粉紅。皮下的構造對肌膚的顏色影響深遠，如果肌膚不具半透明性質，外表絕對不是如此。

強烈採光

　　處於強烈採光下的手背，呈現半透明的另一特性：細看手背上的明暗交界（也就是明亮區域和陰影的交界處），將發現明顯的紅色區域——這是色彩最飽和之處，由光線穿透肌膚所造成。同理，如果拿一支手電筒貼著手指頭照射，穿透的光線被皮下的血液漫射，就可見鮮明的紅光透指而出。這個現象在手背中央凸起的肌腱處，最為明顯：陰影部分能讓光線穿透，漫射而上的紅光，讓色澤變得溫暖。

　　細看手背的陰影，會看到細緻的一面：就算在光源柔和之處，皮膚仍具有高度反光效果，例如圖中手背正對二級光源（陰天時窗邊可得的光源）。

　　手背顏色很多，例如陰影邊界及小指頭下方，由漫射光線產生紅色；窗邊藍光經過反射後，變成了白色。天花板反射而下的光線，也投射在手上，成為手腕與前臂的中性輔助光源。手指最遠端的邊界，有直接光源，呈現白色及淡粉紅色，成為手背的整體顏色。光線最明亮之處，最能呈現手的外形細節。不僅是明亮區域，陰影下的肌膚，也能從周圍環境取得不同色調。

　　白種人的肌膚呈現溫暖的色調，甚至在陰影下，血液漫射的光線仍將肌膚渲染成紅色。若少了皮下漫射的光線，肌膚就不會這般紅潤。手背原本應是藍色的區域，因為多了紅色而變成紫

採光強烈時，手背上出現一道深暗的陰影，明暗界線附近有明顯的紅色。

色；直接光源的照耀下，使健康肌膚散發溫暖的氣息。如果鏡頭失焦，就會看到半透明性質造成的亮處，讓肌膚顯得生氣勃勃。處理人像時，要避免灰色的陰影和陰影邊界——這些都是極細緻的特徵，若無法彰顯，整體效果將失真。

<u>左</u>　相片過度曝光時，手的半透明性質一覽無遺：整個手背顯得紅通通，藍色的部分變得不明顯。

<u>右</u>　相同景物以失焦的方式處理，使紋理變得模糊，反而更能看清顏色的分布。

柔和的採光

　　柔和光源下，肌膚半透明的特性會影響肌膚上的漫射顏色。紅色遍布整隻手，也影響每個區域的顏色，即便是手上的陰影（比前述的陰影更柔和），都會呈現明顯的紅色。

　　手腕和手臂因皮膚較厚，血液位於深層，膚色不受血液影響，呈現原本的黃色（日晒造成的古銅膚色，在手腕及手背也出現同樣的狀況）。柔和光源下，若光源有方向性，直接反射的現象會很明顯，有助於呈現手背的紋理。

　　如果鏡頭失焦，就容易觀察肌膚漫射的顏色，例如明顯的紅色、粉紅色及黃色。指甲幾乎不影響手背的顏色──指甲比皮膚光滑，反射效果也較均勻，和肌膚一樣具有半透明的特質，並不會改變肌膚底下的色澤。

　　手掌和手背的肌膚不同：手掌較細緻，兩者紋理相距甚遠。此外，手掌缺乏油脂，反光的效果較差。手掌紋理不會破壞反光，因此反光較柔和。指頭是手掌的敏感部位，末梢神經很多，需要旺盛的血液循環，因此指頭的顏色偏紅。指頭常接觸東西，因此皮膚的油脂很少，表面的直接反射是手掌中最少的。

　　若採用非常柔和的順光源，會發現肌膚呈現不同的風貌：表面缺少直接反射，肌膚的紋理難以辨識。在此光源下，手背皮膚下的漫射較少，使皮膚呈黃色，

上與中左　柔和光源下，半透明特性使整個手背呈現紅通通。

中右　手掌的油脂較少，反光效果較差。手指頭也較紅潤。

　　特別當拳頭緊握、肌腱緊繃時，附近血液流往他處，皮膚顯得更黃；指頭之間的陰影則呈現紅色。陰影之下，人體肌膚的顏色仍有強烈豐富的色調，因此作圖時，不建議把肌膚上的陰影塗成黑色或灰色。

　　肌膚的色澤、亮度和紋理的諸多變化，值得仔細推敲。試著解釋變化的原因，這樣才能重現肌膚的風貌，完成栩栩如生的作品。

光線極度柔和，肌膚略帶黃色。

臉部特徵

　　藝術家最常描寫人像的部分就是「臉」，臉與臉部肌膚的色澤與紋理多變，受到年齡、種族和性別的影響，臉部肌膚可能蒼白、黝黑、帶有黑斑、皺紋和汗毛、毛孔、色塊或雀斑。臉上有些區域由於油脂分泌旺盛而光可鑑人；有些骨感十足；有些則豐腴飽滿；還有些區域皮層較薄，光線幾乎可穿透而呈近半透明狀態，耳朵就是最好的例子。

　　右圖肖像的紋理和色彩變化饒富趣味，顯得栩栩如生。描繪臉上特徵時，要針對特性給予適當的處理，例如鼻子輪廓需要鮮明的邊界來凸顯之，臉頰則適合漸進平緩的線條。陰影區域受冷色系光源的影響，形成生動有趣的色澤變化。

　　妥善凸顯肌膚的色調變化，甚至以誇張或個性化的手法處理，成果往往引人注目。臉部各區塊都各有特性，例如，乍看之下鼻子和臉頰通常是最紅潤的部分，若鏡頭拉近到細部，則有更細緻的變化，例如眼窩比眉骨更紅或更紫。體驗這些變化相當重要，否則肌膚的色調將會死氣沉沉、枯燥乏味。

上　皮膚色調多變，從深紅到淡黃，反射的輔助光源形成明亮區域，帶有粉紅色與紫色。

下左　細看靈魂之窗，顏色變化多端。眼睛的顏色絕非單調一致：下眼瞼是粉紅色、眼窩是暗紅色，甚至眼白都不是純白，而是帶肉色的粉紅。

耳殼的顏色變化也多，從黃色到粉紅，相較之下，軟骨部分比皮肉部分（例如耳垂）更光亮。

種族與性別

膚色不同，對光線的反應就不同。白種人肌膚的色素最少，因此皮下的血液會影響膚色，和有色人種相較，顏色的變化較大。另一方面，白種人的肌膚趨近半透明，而有色人種則是不透明，因此皮下組織的影響並不大，膚色通常保持固定且一致。

肌膚越暗沉，直接反射的效果越顯著，臉部常會出現亮點。皮膚黝黑加上骨瘦嶙峋，直接反射形成的亮點就更明顯，這是明亮區塊和膚色形成的強烈反差——皮膚越黑，對比越強。有色人種的臉部顏色不若白種人多變，例如白種人鼻子附近的肌膚偏紅，黑瘦的人則否。

性別

習慣上，女性肖像會配上柔和光源，男性則使用鮮明的直接光源，以達藝術家或攝影師預期的效果。直接光源下的男性臉部，強調陽剛粗獷的顎部與顴骨；柔和漫射光源，則凸顯女性圓順的臉部。

漫射光源下，紋理也不會被過度強調，因此讓女性更上相，而男性的粗線條則需借助鮮明的光源來凸顯。但其實藝術創作本無定則，這都是習慣使然，習慣之外尚有許多例外。

描寫女性肖像時，傳統上會運用柔和的採光，這樣不僅上相，還會使五官更柔美，肌膚更閃耀。

臉部肌膚仍可看出色澤的變化，但是變化的方式與白種人不同。

頭髮

　　頭髮的反射性質顯著,且別樹一格。每條髮絲都是光滑的,且帶有反光,尤其當許多髮絲的反光匯聚時,會變成一片明亮的區域。頭髮梳得越整齊,反光區塊越平順;頭髮髒亂或打了層次,個別的亮點受到阻隔,使整體的反光較不搶眼。

　　描繪頭髮時,最佳方式是先把整頭的頭髮視為整體,再區別明暗的大區塊,並觀察亮點如何排列成明亮區域。亮點主導髮色,營造出反差及顏色變異,即使頭髮因為漫射而有顏色變異,程度上仍無法與亮點效應相比。

亮點在頭部側邊排成一列明亮區,所有反差及顏色變化都來自於此。

焦距模糊時,較不會受周圍細節的干擾,而注意到亮點的排列。

亮點在頭頂形成大片明亮區域,順著頭髮中分線而下。

影像模糊時,亮點的排列反而更鮮明,使顏色變異及亮點的範圍,都一覽無遺。

EXERCISE 11
頭部打光的基本要素

11.1

替頭部打光最直接的方法，就是將頭分成幾個部分。一旦掌握要點，就可以一點一點加入複雜元素。大部分的狀況下，掌握以簡馭繁的原則、將複雜的問題拆解成單純的組件，才能建立起始點，是較理想的步驟。

11.1 頭部的基礎輪廓其實很單純，一開始省略細節，才能專心找出打光的第一步。

11.2

11.2 決定好光源的方向及特性，就可在既有的基本輪廓上，逐漸添加細節，像是頷部、酒窩或皺紋。

11.3

11.3 掌握基礎模板的光線繪製原則後，才能開始添加較複雜且較真實的骨幹架構。若是缺少基礎架構，後續的細緻手法都是徒勞無功。

12：環境中的光線
LIGHT IN THE ENVIRONMENT

自然美景的輪廓，全依賴光線來呈現。環境深受光線的影響，影響層面包括外觀及視覺效果，掌握室內和戶外的光線品質，才能忠實呈現景物的原貌。

戶外光源主要分成兩種：第一種是來自太陽的直接光源，第二種則是漫射的天光。天光的來源包括烏雲密布的天空、陰影，還有太陽西沉之後的暮色。

太陽躲到雲層後面了，陸地景觀的光源，完全來自天空的光線。

天光

在戶外，天空的樣貌深深影響光線的特性，天氣是左右光線品質的因素。天光在戶外無所不在，常是白天最主要的光源，例如陰天浮雲蔽日時的天光。由此可知，天空是影響戶外光源的主要因素，描寫戶外景物時，應優先考慮天空的樣貌。雖然天空的樣貌有諸多變化，但光源的形式卻僅限於幾種（詳見 Chapter 3）。一旦設定好基本條件，例如一天的時段、天氣的類型及對應的光源，大概就能推想天空的面貌。天空是迷人的，光源隨陽光的特性及雲層半透明的程度，有風情萬種的變化。在藝術家看來，仰頭舉目就能看到無限的可能。

天空和風景一樣，能拆解為幾個層次，以透視的角度分析之。風景分成前景、中景及背景，同樣地，天空有層疊的雲與大氣。雲層可分為低垂的積雲，以及高聳的層雲。雲層的特性，配上太陽的位置，從中衍生的光線變化，令人詫異驚豔。

前頁的風景圖，是用電腦繪製、合成的，可看出景物分成前景和背景。前景和背景以光線強度來區隔，使前景較暗沉，背景較明亮。背景受大氣影響，因此較明亮，反差也較小。背景處可見的片狀霧氣，增添了深度感。天空也分成好幾層：濃濃的烏雲在前景，較淡的雲排列於後。細看之下，前景後還有高空的層雲，由於雲層底下陽光照耀，使層雲很亮。也因為太陽距離前景甚遠，前景的雲層才顯得如此暗沉。值得注意的是，雲層隨景深而消長，例如背景的雲層渺小又模糊。這樣安排畫面，能成功營造出深度和氣氛。

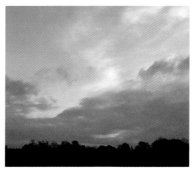

從這四張相片可知，天空的風貌多變。不同光源、色澤甚至當下的情緒，都會影響我們對風景的看法。

霾、霧與靄

大氣對戶外環境的影響不容小覷。大氣的風貌，會依照空氣中的水氣含量、懸浮顆粒等而變化多端。相較於潮溼、空氣混濁的日子，在極度乾燥、懸浮顆粒極少的條件下，大氣的影響層面較小。空氣汙染也是需要考慮的因素，大城市上空常籠罩在陰霾之下。

霾的特性和顏色隨天空的顏色也有諸多變化：湛藍天空會產生略帶藍色的霾；落日時分的霾，往往呈現橘色或粉紅色；陰天的霾，通常是灰色或白色。不過凡事皆有例外，有時藍天之下，卻有白色的霾。

距離使藍光被周圍的大氣漫射，而讓霾也轉為黃色，正午也可能出現這樣的場景。另一個大氣造成的效應，則是空氣中的懸浮物質（特別是水分），這會讓光線現蹤，因此有時我們會看到光柱從天空傾洩而下。如果陰霾過於稀薄，甚至薄到不可辨識，但若在強烈陽光的照耀下，仍清晰可見。陰霾的水氣夠濃厚時，就會變成靄或霧。靄和霧具有強效的漫射能力，能將光線朝四面八方均勻射出，產生沒有方向性的光源。空氣中懸浮顆粒的濃度越高，能見度就越低；霧裡景物和周圍環境的反差降低，景物的原色趨近於大氣的顏色，隨觀者距離景物越遠，景物終將消失在茫茫霧色。天清氣朗時，能見度可達好幾英里；若大氣存在陰霾，能見度隨之降低。起霧時，能見度會更低。

在森林裡，從樹頂灑下的斑駁光，會和空氣中的水氣產生效應，讓我們得以欣賞到絲絲動人的光柱。

上左 大氣的影響強烈，遠方小島籠罩在陰霾裡，色調偏藍。陰霾和藍天一樣，都會漫射光線，使小島染成藍色。

上右 樹下濃濃的陰影，和陽光形成很大的反差，讓陽光從背景裡脫穎而出。

下左 水面上方也會形成濃濃的靄，在陽光下若隱若現。

下右 陰天時，霧氣濃得化不開，光線因此得到充分的漫射。

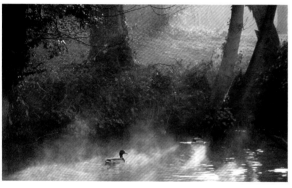

光的層次

依照光的強度，典型的風景可分成幾個層次：天空是最明亮的部分，其次是地面，樹叢和葉子則較暗沉，亮度更低幾階。光線的分布使亮度出現分層的現象：天空是主要光源，光線當然最亮；地面比天空暗沉，但因直接面對天空，因此仍具有一定的亮度。樹叢和地面相比，樹叢與光源形成的角度更大，亮度較遜一籌。以上簡單的規則符合大部分的狀況，不論是陽光普照的晴天，或是烏雲密布的陰天都適用。色彩的飽和度也可套用上述規則，因為飽和度和光線的強度有密切的關聯。

上　根據光線的強度，景觀裡出現三個明顯的面：1. 天空 2. 地面 3. 樹叢。

中　另一個光線分布的例子：請瞇起眼睛看，就能清楚觀察到光線強度的分布。

下　本圖不適用上述規則，因為雪地的反射極高，使地面亮度高於昏暗的天空。

自然環境

　　自然環境中，蓊鬱的植物也是觀察光線時，應納入考慮的因素之一。植物有一個特色：葉子通常呈半透明，背光時閃閃發光，這個細緻的景觀非得發揮觀察力才能看到。想像一下，一大片綠油油的青草地，太陽位於後方，使小草發出高飽和度的綠光；這個現象並不罕見，只是注意的人太少。在自然情境下，往往要以特寫方式才能看到直接反射；葉面具有蠟質，理論上直接反射的效果良好，不過若距離太遠，因為葉面的完整性遭破壞，直接反射就會消失無蹤。因此，廣闊的景觀不會出現直接反射，除非前景有樹叢或草地，但例外是，當景觀裡有水塘或溪流時，則會出現大片的直接反射。

上至下

陽光下背光的綠草，顏色的飽和度極高，原因是陽光穿透半透明的葉片，讓葉片閃閃發光。

同樣的效果也見於樹叢。

森林裡因為陽光從樹梢後方灑下，使樹頂的飽和度很高。

陽光很強，使景物出現些許直接反射。仔細觀察會發現，原來中間地帶有些反射的亮點。如觀者後退到較遠的距離，亮點就會消失無蹤。

人造環境

　　大片明亮刺眼的直接反射是人造物的特徵；自然環境中，只有水才有這種特性。自然環境中，顯著的直接反射會出現在雨中或雨後，平常則相當罕見。但在人造環境中，玻璃和金屬是常見的建材，且其表面非常容易反光。

　　都市環境與自然環境不同，明顯的差異如下：首先，都市有組織和規劃，造型以直線為主，這在自然狀態很少見；其次，都市有許多平面（路面、人行道或建築物的側邊）。此外，都市也常見反光面，例如對稱和平滑的結構。總言之，自然環境是土壤和植物的世界，而人造環境則是岩石、金屬和玻璃的世界。

圖中材料的反光效果很好，一望即知是人造物。受環境影響，人造物表面也染上強烈的色彩。

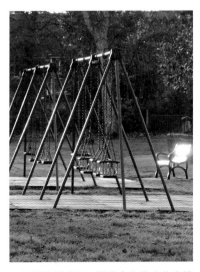

在刺眼的陽光下，樹叢中有微小的直接反射亮點，但大範圍的明亮區域，仍來自於人造物。

典型的摩登建築，表面光滑、堅硬、反光效果好。線條平直、曲度圓滑，是建築的基本造型。人造物和自然物不同，差異如天壤之別。

本圖見證了過去和現代。新舊建築建材的反光性質相當不同。窗戶的漆黑程度也耐人尋味：白天時，室內比室外漆黑，除非特定區域反射周圍環境，否則窗戶在外觀上呈現黑色。

遠處的摩天大樓，披著大片連續的亮光，其建材應是金屬和玻璃。

圖中建築也是採用人造建材，但反射的材料較少，且造型以直線與對稱曲線為主。

室內空間

　　「室內」是人造環境的另一面向，同樣具有多重風貌。室內採光可能是自然光源、人造光源，也可能兩者兼具。現在普遍公認自然光源比人造光源舒適，因此不論住家或辦公地點，常藉由窗戶或天窗引進自然光源。

　　若居住場所全無窗戶，肯定讓人心情沮喪、鬱鬱寡歡；這也表示，正常的室內應有窗戶，因此室內的光影變化，其實就和戶外環境無二致，我們並不陌生。舉例來說，灑進室內的可能是陽光，也可能是來自天空冰冷的藍光，或是陰沉天氣的白光。有了窗戶，室內有了變化與朝氣，採光也與日夜交替的韻律同步。藉著窗戶，室內得以與室外交流。

　　有些室內環境無法引進自然光源，人造光源成了唯一採光，意即光線不會有日夜交替、季節更迭的變化，長年保持恆定，在這樣的環境下，採光的重點在於功能，而非審美。

上　根據光線的量和形式，建築物內部的光源出現分層的現象：天花板天窗的光源是自然光，底層則有人造光源。天然光源和人造光源之間色溫的差異，是值得注意的地方。

下　藝廊展場的兩側有大型窗戶，提供均勻清爽的自然光。

典型的現代室內採光，大量運用自然光源，營造舒適愉悅的空間。

購物廣場運用多種採光：左側有巨大的玻璃，讓自然光主導內部照明。越往裡面走，由於光衰減，自然光逐漸消失，而利用人造光補充光線。本圖中，自然光是內部空間的重要光源。

拱門下方的光線強度很弱，由於建築物沒有安裝窗戶，縱使能引進些許天光，室內整體仍顯得陰暗。

地鐵車站深入地底，沒有一絲自然光源，完全仰賴人造光源，也全然以實用功能來決定照明方式：向上照射的燈具，將光線投射在白色天花板，產生漫射的照明效果，兼顧經濟與便利。

夜幕低垂

人口密集的都會區，入夜後出現華燈初上的景緻，人口越多的城市，照明的需求越大。由於夜間少了自然光源的干擾，使戶外的人造光源維持恆常不變。唯一影響人造光源的因素，應該就是「雨」；夜間下雨時，濡溼的景物比乾燥時，反光效果更好。城市的照明設備琳瑯滿目，例如街燈、泛光燈、車燈、商店照明及居家照明等。正因為照明設備各異，光源的特性、強度及色澤更是千變萬化。置身都市叢林，舉目所及的照明設備，往往是功能（街燈、號誌）及裝飾（特色光源、餐廳照明）的組合。人造光源——特別是廣告用燈或霓虹燈——因為燈光設計及顏色精純，色彩飽和度很高。

上 泛光照明成為建築物的特色。

彩色的小燈，將旅館的入口照耀得金碧輝煌，吸引路人的目光。

許多商用建築都使用泛光照明，藉此凸顯位置和外貌，圖中餐廳也因此變得醒目。

辦公大樓裡霓虹燈的色溫,從街上
清楚可見。

酒吧或餐廳的室內擺設,常從戶外可窺
見,替五顏六色的城市增加了光影。

商店、酒吧或餐廳,常利用採光來招
攬客人。這些場所的採光,可能細緻
柔和,也可能如上圖般豔麗搶眼。

現代都會之所以五光十色,車輛、紅綠燈
及街頭號誌等光源,扮演重要的角色。

EXERCISE 12
異形世界

這個練習要請你置身異形的世界，想像一下科幻小說或電影的場景，模擬現場的採光。

這個練習的主要目的，是要模擬現場的情緒和氛圍。所謂寫實逼真，不只是把所有的真實細節都模擬出來，本書最後三章的主題，就在於如何營造特殊的氣氛，把特定的訊息呈現給觀眾。

神祕與焦慮混雜的情緒，是下圖傳達的重點：兩個探險者在外星叢林裡漫遊，他們從亮處走出，步向危險潛伏的暗處。

12.1　幾個重點需要注意：首先，描寫戶外場景時，特別是全新的地點，必須強調景深。標準的作法，是採用漸層的方式，也就是呈現前景、中景與背景，以重疊的方式區隔三景。另一種呈現景深的方式為透視法，以標準或抽象畫法，讓背景產生消逝遠去的感覺。越遠的景物，形狀越小、色澤越淡、反差變小，顏色飽和度變低。本圖裡，人物正好成為比較景物大小的比例尺。

12.2　兩個人物站在廣闊的開口，顯得渺小不起眼，構圖時須留意，務必將人物當成畫中焦點。作者使用以下方式達到上述目的：

1. 圖中唯一的亮光位於人物後方，觀眾視線不知不覺停在人物身上。

2. 幾乎所有景物都朝向人物，從地面的影子到頭頂懸垂的植物，還有綻放的大花，甚至草也朝著人物生長。

12.3　具備了深度、尺度和構圖，就是發揮創意營造氣氛的時候了。本圖的色調以綠色和藍色為主，凸顯外太空的環境。叢林以粗略的方式表達，呈現未知與神祕的感覺，並參雜些許不祥的氣氛。大部分景物都籠罩於黑暗，遺世獨立的蒼茫感躍然紙上，這兩個人應該也感受到無邊的孤單與茫然吧！

12.4　許多細節籠罩在黑色的色調中，為觀者留下很大的想像空間，觀眾可各自解讀。若想激發觀眾的想像空間，不妨善用採光和氣氛，把吹毛求疵的細節放一邊。

PART 3

創意採光

採光不僅僅是技法，在敘事方面，更是重要的基
礎角色。正因如此，以深刻的角度來看，採光可
以算是創作的一部分。運用光線，你可以引導構
圖、創造情境，也可以賦予影像時間或空間的感
覺。此外，在喚起情緒方面，光也是強而有力的
工具。

13：構圖與特效
COMPOSITION & STAGING

如何創意設計採光，公認定律並不多見，其實從事
藝術創作時，「定律」還可能是絆腳石，這點體認
相當重要。之前章節介紹了光線的物理屬性時，也
曾闡述同樣的觀點。總言之，藝術和物理不同。

從事創作的首要觀念就是，對於光線的物理現象，
千萬不要一成不變地套用。

最常用的舞臺燈光設計——聚光燈直接
打在角色身上，讓角色在紛擾的環境中
依舊顯眼。

創造焦點

畫面的任務就是闡述故事內容，不論插圖、動畫或電影皆然。須掌握光線的物理特性，才能以精彩逼真的方式，呈現故事內涵。不過很多狀況下，光線的角色只是輔助描述故事，而非喧賓奪主地主導故事的進行。舞臺就是最明顯的例子，聚光燈的投射點往往就是故事的焦點，這種看似單純直接的作法，其實學問頗大，因為聚光燈要能依照導演的設計，巧妙地引導觀眾的目光。舞臺的焦點通常是主角，當下其他角色的地位並不重要，因此隱藏於陰影之中。

真實世界中，重量級人物的頭頂並不會出現光環，但由於我們置身劇院，所以自然而然接受這樣的安排，任心情跟著劇情起伏——因此即使舞臺燈光悖離物理原則，觀眾仍會欣然接受，不會有一絲懷疑。

除了直接點出目標的聚光燈，尚有更細緻的方式來引導觀眾的目光，但本質上其實和聚光燈如出一轍。拍攝電影時，現場總會設有多組燈光，它們各有其目的，主要的功用是有效營造特定的氣氛，而非重建逼真的場景。即使拍攝現場的燈組多達數百，目的仍是主導觀眾的注意力。若分析採光效果，結果往往和自然狀態不符。舉例來說，許多喜劇場景都有均勻的亮光，目的是避免產生陰影，避免任何負面情緒。自然狀態下，這根本不可能存在；但在舞臺上，採光目的是要營造特定情緒。

拍片現場裡，採光設計可能比上述案例更加細緻複雜。例如若要讓主角鶴立雞群，除了打聚光燈之外，還可利用特殊光源讓主角的眼睛反射亮光，或依照劇情需要，使用多盞輔助光源增加景物的亮度；除此之外，燈具當然也能創造視覺的美感。

有些電影拍攝技師偏好為採光冠上「動機」（motivation）兩字，意指採光設計必須具有邏輯的基礎，使觀賞者能理解。然而有些人採光時則較即興，注重創意，光線的來源是否有合理的解釋並不是重點。其實採光設計只要不過於荒謬，一般而言觀眾都不會太嚴苛看待。

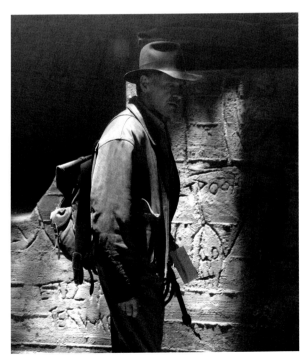

左　1981 年冒險電影《法櫃奇兵》（*Raiders of the Lost Ark*）的主角印地安納‧瓊斯（Indiana Jones）身上的聚光燈，在漆黑的廟堂顯得相當醒目。

下　角色的臉龐，透過精心的採光，讓她與背景有了區隔。此為 2018 年電影《一級玩家》（*Ready Player One*）的畫面。

引導觀眾的眼睛

以下三張同樣的插圖，只是光的來源不同，例如來自窗戶或蠟燭；展示出如何透過光的設計，把觀眾的目光吸引到構圖中最重要的部分——角色以及他正在塗色的模型。前兩張圖中，雖然光源都是來自窗戶的自然光，但是經過精心策劃，以達到直接聚焦在臉部的效果。對比較強的第一張圖，運用的是直接穿透窗戶的陽光，投射在角色臉上，吸引觀者眼光，且強烈的陰影分離了角色與背景。第二張圖的效果大同小異，但以散色光源呈現更細緻的效果。最後是蠟燭照明的版本：把蠟燭放在角色的手後後，手與臉的周圍，營造出強烈的逆光，引導目光集中在畫面重要的部位。我們可以清楚地觀察到，運用自然光源的「目的導向採光」（motivated lighting），也可以創造出精心策劃且張力十足的舞臺效果。

上至下

陽光直接灑在角色臉龐，明亮的對比讓角色從陰暗的背景分離出來。側臉的大片陰影加深了對比，有助於把目光聚焦在這幅插圖的焦點上。

運用漫射的天光製造明暗，效果更加細緻——對比度降低了，但是從窗戶穿過的光線，仍然凸顯出角色的臉部，讓臉部與較暗的背景分離。

以一根蠟燭製造的逆光達成對比效果。蠟燭的位置經過精心設計，把目光吸引到影像中最重要的部分。

這幅圖畫的採光更複雜，也少了些自然元素。除了來自爐火以及地板立燈的光源外，還多了看不見的聚光燈，以凸顯角色的臉。不過，雖然採用了額外的人造光源，整體畫面還是呈現自然真實的照明效果。

下圖總共有三個亮處：角色的臉、壁爐火焰，以及地板上的立燈。而眼鏡上異常明亮的光線投射到角色臉龐，將觀眾的目光吸引到此，而不是其他三處亮點。這使得本圖比前頁的例子更添人造感——前例採用目的導向採光（陽光、天空光線或蠟燭光線），本例卻額外再運用聚光燈，以凸顯臉部。不過，光是看圖，並無從察覺額外添加的人工光源。

善用反差

利用反差的效果讓特定對象變成目光的焦點，經典的作法就是運用最亮和最暗的對比，使主角從背景中凸顯出來。反差的用途很廣，從繪畫、戲劇到電影都可見，但反差的效果各異，有的極具戲劇張力，有的則暗調細緻，完全依據氣氛而定。

開始構圖與設定採光方式之前，最保險的作法就是畫出一系列草圖（如右圖）。如此一來可以快速評估小規模的效果，嘗試各種創作方式，即便結果不盡人意，也不會浪費太多時間。此外，建議在投入時間和精力之前，預想可能的障礙，才不會到大勢底定時，還要傷透腦筋。

請參考附圖的藝術創作及拍片技巧，思索如何將反差納入構圖，並有效運用之。

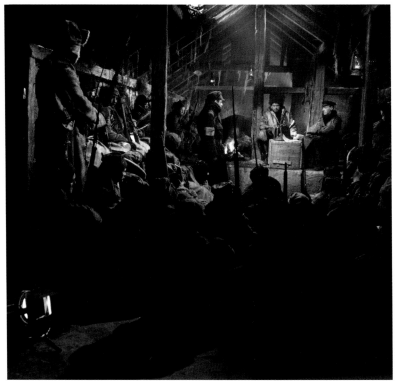

<u>上四</u>　以上草圖可比較出不同的反差：右上圖的明暗度差異最大，形成最劇烈的反差。

<u>下</u>　擁擠的畫面經設計，觀者目光會從群眾游移至遠方背景。主角位於畫面中的最亮處，前景的群眾則在晦暗的黑色之中。此為 1965 年電影《齊瓦哥醫生》（*Doctor Zhiuago*）場景。

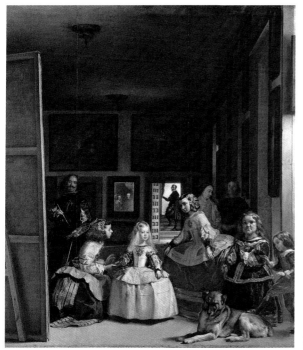

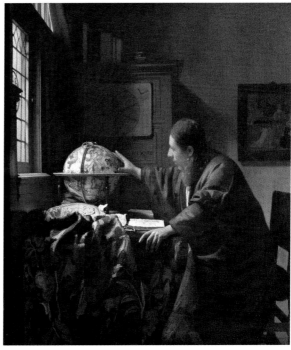

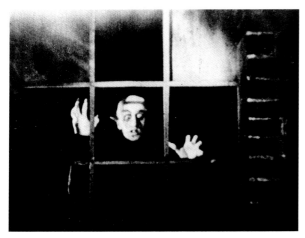

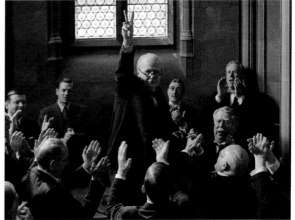

<u>上左</u>　1656 年西班牙畫家維拉奎茲的〈侍女〉（*Las Meninas*）中，擠了好幾個人，但仍能從光線判斷誰是焦點所在——藉由光線，觀者的目光會從畫作移到主角身上。

<u>上右</u>　光線落在地球儀及人物的臉上，其他部分則籠罩在暗處。荷蘭畫家維梅爾〈天文學家〉（*The Astronomer*），約 1668 年。

<u>下左</u>　雖然右上方有個明亮的角落，但觀者的目光仍往人物的臉部移動。窗戶就像框架，形成強效又驚悚的構圖。1922 年電影《吸血鬼》（*Nosferatu*）。

<u>下右</u>　利用採光凸顯出人物的側臉，使角色臉部清晰。此為 2017 年電影《最黑暗的時刻》（*Darkest Hour*）畫面。

逆光

要觀眾目不轉睛盯著焦點，還有一種常用又有效的技巧，就是利用逆光。在已知的採光形式裡，逆光所造成的反差最大，因此能有效地凸顯主角。運用這樣的光源，主角通常會在明亮背景下變成剪影。

聚光燈常和逆光一同出現，造成張力強大的舞臺效果，觀眾的雙眼因此會牢牢盯著舞臺上的一角，而不由自主把細節拋入黑暗中，眼裡只有主角，這樣的氣氛讓人回味。

此為 2012 年電影《空降危機》（Skyfall）畫面，結合了兩種採光技巧：角色的身體以逆光方式處理，因此身體大部分融入背景；眼睛卻以聚光效果凸顯，營造出張力十足的氣氛。

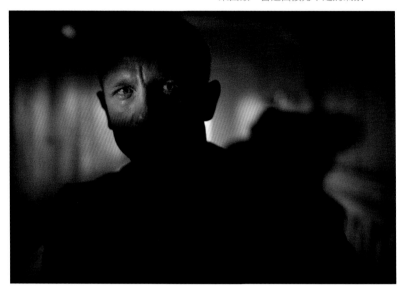

1971 年的電影《發條橘子》（A Clockwork Orange）場景。景物一片漆黑，逆光使人物剪影從畫面中凸顯出來，成為視覺的焦點。

明暗度的分布

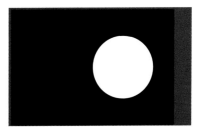

上排三個圓形與色塊的位置安排，使輪廓很鮮明；下排兩個圓形的邊界，其重疊處都過於緊臨色塊邊框，使畫面失衡。

運用反差固然能彰顯焦點，但對比區塊的安排也很重要，如何讓區塊間的邊界不致太靠近導致輪廓模糊，是必須掌握的重點。因此與其讓邊界太近，乾脆使其重疊，右上圖就是最好的證明。

明暗度適當分布較有可能產出成功的構圖，要達到此效果，不妨先把景物都簡化成抽象圖像，只專注於光線強度：若抽象圖像都能成功，實際構圖的效果一定會更好。

製作動畫或特殊效果前，每個鏡頭都經精心設計，使視覺藝術師能根據理想的採光創造出效果濃烈的作品。

中 鏡頭的明暗分布經過巧思，各亮度適得其所，構圖明快清晰。兩個人物雖然在漆黑的背景中，但輪廓表情都清晰辨識。1944 年的電影《雙重賠償》（*Double Indemity*）。

下 1949 年的電影《黑獄亡魂》（*The Third Man*）中，場景的構圖與採光都經過細心設計，人物的位置恰到好處，建築物的中央即是人物形成的剪影。

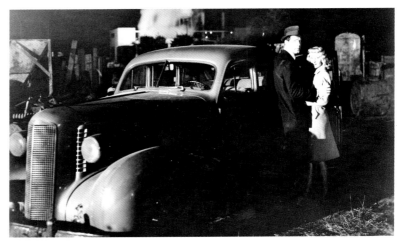

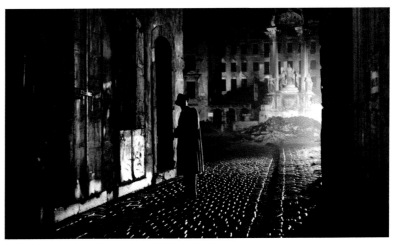

EXERCISE 13
風格採光

採光的創意很多,從自然採光,也就是運用真實的光源或自然光(也稱「可用光」),到採取幻想設計的「風格採光」(stylized lighting),各式各樣。不過,無論是哪種採光,都必須聚焦於畫面中最重要的部分,並且具備敘事的功能。若採用自然採光,就要小心規劃光源,將角色擺在窗戶或其他光源附近。若是風格採光路線,自由度就更大,因為不需要根據真實世界來設計光源,你可以隨心所欲擺設,但終究還是要聚焦於主要角色。就算是最狂野和充滿異想的採光,都必須符合故事框架。

以下是三種風格採光的範例,從中可以看出:就算創意不羈的採光,也是要把觀眾的目光導引到場景的主要角色。

13.1 這張圖充滿戲劇效果。運用幾個不同方向的光源,區隔出角色與背景。明亮的聚光燈從不同角度彰顯角色,畫面中沒有自然採光。角色會透亮,採用逆光讓角色從背景中跳脫出來。不尋常的採光,有助於強調特殊氛圍。照亮角色的採光屬於藍色冷光,而背景則是較為溫暖的紫光,更加強化兩者的區隔。除了非比尋常的顏色設計,角色周圍的多重影子,顯示這是舞臺光源而非自然光源。

13.2 本例模擬夕陽的光線,是風格採光中較為細緻的運用。與前例相比,對比柔和許多,因此降低了不自然的感覺。不過,仍然運用了戲劇性的聚光效果,光線投射在角色身上,用以區隔側面採光;溫和的輔助光源,則以較柔和的對比灑整個畫面。真實的落日景像,對比程度會強烈許多,但是風格採光讓人自由發揮,營造喜歡的心境與感受。日落的場景往往會看起來很詭譎,而本圖的色彩透過精心設計,以避免類似俗套的推測。

13.3 本例展現另一種與自然光或物理光源無關的戲劇效果,也就是把兩個聚光燈從不同方向投射,從影子可以看出來:樹下的影子指向右邊,但是角色投射的影子卻朝向左邊。聚光燈的設計相當刻意,角色明顯地與背景脫離,畫面色調則偏向溫暖、抒情。重度的風格採光,傳達脫俗的感受,兼具敘事效果。

13.1

13.2

13.3

14：氣氛與象徵
MOOD & SYMBOLISM

如要主導觀眾的情緒，光線和色彩絕對是舉足輕重
的要素。從電影到插畫，幾乎任何形式的藝術都運
用這兩個要素來操控觀眾的情緒。有時這樣的操控
細緻婉約、不留痕跡，有時卻又外顯奔放、張力十
足，觀眾如同撲火飛蛾，墮入其中而不自覺。

主角是人類與怪物的結合體，
其膚色透露出強烈的怪物和爬
蟲訊息。整體氣氛冷酷而逗
趣，畫面以綠色和藍色為主，
但畫面中尚有紅色和黃色，和
綠、藍形成溫暖的對比。

設定氣氛

　　會影響畫面氣氛（mood）的因素包括：整體色調的明亮或暗沉；光源的顏色、方向、品質，以及某些約定成俗的表現手法。拍攝電影時，習慣讓某個場景或角色固定使用特定的顏色，這種技法相當普遍，能傳達特定的氣氛，並以顏色當成敘事的途徑。畫面的氣氛或象徵方式並沒有一定的規則或限制，完全依照藝術家的創意和想像，作品最後呈現的效果可能細緻內斂，也可能鮮明外顯，全由創作時的狀況及觀念來決定。

　　氣氛與象徵的運用方式，決定於角色的特質、場景地點及故事情節。光源是傳達情緒的有力媒介，可用於所有形式的視覺敘事法，不論奇幻或實際的題材都適用。事實上，只要妥善運用光源，就能設定畫面的氣氛：自然真實的光源代表實際的故事，而強烈特效的光源則呈現出虛幻，或強調現實的情節，或兩者兼具。

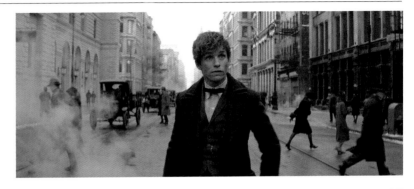

上　2016 年的電影《怪獸與牠們的產地》（*Fantastic Beasts and Where to Find Them*）街景，採光效果貼近自然且平凡，描繪出真實世界的感受。

中　同樣的電影，角色穿過魔法行李箱之後，採光風格變得更強、色彩更繽紛，有助於表達場景與世獨立的特性。

下　魔法國會的場景，採光更為陰暗冰冷，強調魔法世界相較於正常世界的神祕與晦澀。

採光與角色

　　一般說來，氣氛和象徵應用於三個主要元素：角色、場景與故事結構。運用每個元素時，都應考慮觀者的感受，再挑選出合宜的光源。

　　一部電影中，通常會有很多角色，有正派、反派，更有灰色地帶的人物。角色出場時光源如運用得當，有助於傳達角色的人格特質，帶領觀眾體驗特定的氣氛。在極端劇情裡，角色善惡分明，特殊光源能帶出英雄氣概及神聖凜然的氣氛，同時也能凸顯邪惡異端。

　　從下方打光（底光）是營造神怪氣氛的慣用手法，讓半邊臉隱藏於陰影，更增添了戲劇張力與懸疑詭異。

　　光源的整體色調極具象徵意義：冷酷藍光呈現無情、夜晚及死亡；溫暖紅光象徵憤怒與危險。拍片時，可藉由人工方式或濾光鏡來調整光源，操控整體的色調是拍攝時的慣用手法。除電影之外，此採光方式也常見於漫畫及寫實小說。

左上　美劇《權力遊戲》（*Game Of Thrones*）中，間諜瓦里斯（Varys）沉浸於微弱的綠光，讓他看起來邪惡又晦澀，顯示這是陰險的角色。

左下　提利昂（Tyrion）的採光以暗調的高對比處理，較為溫暖的採光色彩，與伴隨瓦里斯的不自然綠光相較，顯示他比較有同理心。

右　丹妮莉絲（Daenerys）的採光，以較為柔和且讓人舒服的方式呈現，營造出理想化以及魅力十足的基調，暗示著：她是正義的一方。

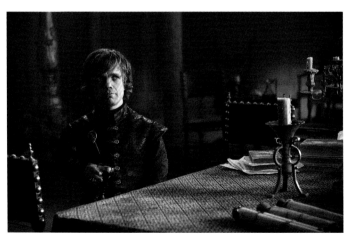

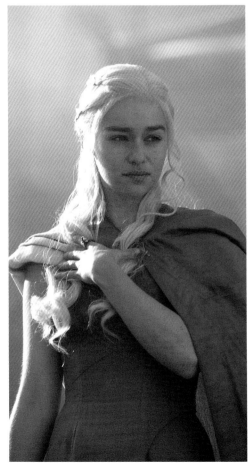

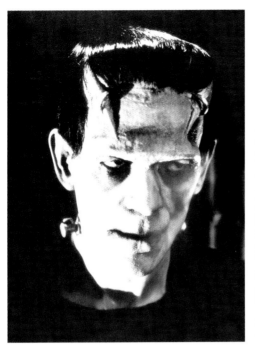

上左 光源由下往上，照亮怪學怪人一側的臉，營造出詭譎邪惡的氣氛。圖為 1931 年的電影《科學怪人》（*Frankenstein*）。

上右 在超現實的想像世界，不飽和、風格化的色彩，象徵想像世界怪誕與遺世的特性。

下 2009 年的電影《阿凡達》（*Avatar*）中的場景，明亮、飽和的採光，運用不尋常的色彩，象徵外星角色與所在世界的特質。

採光與環境

為特殊的時空營造特殊氣氛，光源是必要的元素。場景在光源襯托下，不但能夠散發出獨特的情感，也象徵特定觀點；換句話說，設計者可主觀運用光源的品質、顏色與色調，來引發觀眾的情緒。明亮晴朗的場景與陰沉黑暗的場景相比之下，引發的感受截然不同。明亮讓人聯想到正面，陰暗則表示負面。

光源的運用方式並無禁忌，也無須考慮主觀的問題，觀眾面對藝術作品，通常會拿掉吹毛求疵的科學態度，很少挑剔不自然、不真實的採光，多數觀眾會以正面肯定的態度跟隨情節。即便採光失真，也都有前例可循，就請放手大膽設計吧，別管真實或不真實的問題了！

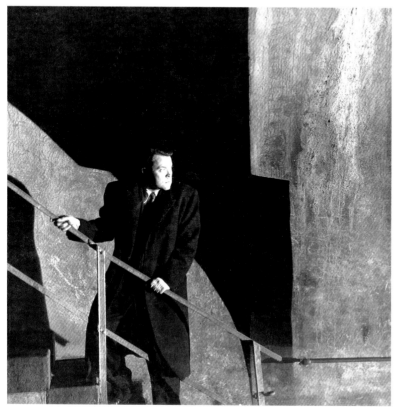

上　明亮的色彩、均勻的光線，是美劇《人生如戲》（*Curb Your Enthusiasm*）的採光基調。

下　1949 年的電影《黑獄亡魂》（*The Third Man*）一幕，地下隧道的採光非常突兀強烈，鮮明的影子以及高反差，增添懸疑的氣氛。

上　2012 年上映的《哈比人：意外
旅程》（*The Hobbit, An Unexpected
Journey*），運用採光營造如詩如畫
的優美風光。

下　同樣的電影，卻運用較為冰冷的
色調及幽暗的採光，營造出黑暗、怪
誕的基調，表現出咕嚕（Gollum）的
角色特質。

採光與故事

採光營造氣氛，襯托出三種因素：角色、場景以及故事結構（initiative arc）。故事中每一個段落之間的差異，需要運用獨立的採光，來呈現情感的轉變。採光的功用包括傳達主角的情感、引導觀眾的情緒，以及單純區隔故事的段落。

採光不但引導觀眾情緒，更能彰顯故事的情節，讓觀眾感同身受。配樂能控制觀眾的反應，是電影重要的一環；採光的效果強大，和配樂有異曲同工之妙。不過採光的用途更廣，插圖或漫畫書也都適用。

採光的運用，應避免照本宣科或人云亦云。選用什麼顏色或決定性質為何，端賴預期中的情緒反應；換言之，這一切都必須遵照內容的需求及傳達的訊息。採光是否合乎物理原則？一般來說，觀眾甚少嚴苛看待，因此創作者不必庸人自擾。觀眾最在意的莫過於融入劇情，與作品產生共鳴，因此藝術家為了達到創意目的，設計採光時擁有很大的自主空間，因為最終目的在於創造特殊氣氛，甚至藉此作為明顯的象徵，以增強訊息的感受度。

上 2016 年的電影《樂來越愛你》（*La La Land*），電影開頭的畫面。尋常平淡的日常採光，顯示那是個尋常日子

下 電影進行到後來，轉變為風格化、超現實的採光，以象徵性的手法引領觀眾進入異想世界。

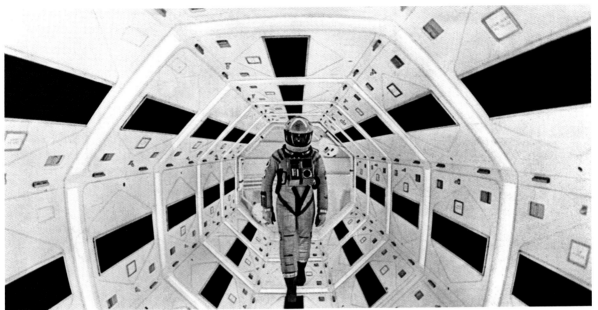

上　1968 年電影《2001 太空漫遊》
（*2001 A Space Odyssey*）的場景，
超級電腦「HAL」的情緒藉著光源一
覽無遺——白色的光象徵純潔及太空
時代的科技感。

下　後來電腦失控，紅色光源表示
瘋狂與危機。兩個同樣的場景，氣
氛卻大不同。

EXERCISE 14
氣氛採光

影響氣氛的因素有幾項，包括：整體畫面的明暗程度；光的顏
色、方向、品質以及相對的熟悉程度。若要精確設計需要的採
光、傳達特定的情緒基調，花點功夫實驗是必要的。氣氛採光
顯然不只是打亮角色和環境那麼簡單的事——氣氛採光要能引
導觀眾面對角色和環境時，做出設計者所期待的反應。

在某些狀況下，影像的基調是敘事關鍵；有時則否。但無論如
何，都不應該忽略採光的重要性。為了展現採光在營造氣氛方
面，扮演了多麼重要的角色，接下來將展示四張同樣的角色
圖，在相異的採光設計下，呈現迴然不同的氣氛。

請比較範例，體會中性的角色因為不同採光，所表現出來的差
異。採光方式越脫離常軌，引發的情緒衝擊越大。

14.1 在缺少層次、漫射的採光下，角色被看得一清二楚。這樣的處理方式無法激起情緒上的衝擊——這種採光通常用於角色特徵是畫面重點的場合（例如產品介紹或肖像畫）。角色清晰呈現，不會因為其他因素而受到干擾。

14.2 典型戶外明亮陽光下的採光，將角色打亮，此時的畫面需要加入更多自然生動的元素，把情境的感覺建立起來。不過，就畫面的氣氛而言，尋常光源展示出日常，戲劇效果不大。

14.3 把角色置於暗調冰冷的採光之下，一切都改變了：氣氛變得詭異神祕，角色給觀者的感受截然不同。一旦採光脫離了普通日常，畫面就能利用氛圍傳達出更多含意。這張圖不再是功能取向，而是為了表達氣氛而生。

14.4 從下方打上來的溫暖且高度對比採光，立刻營造出神祕荒誕、毛骨悚然卻又引人入勝的氣氛。這不是生活中常見的光，陌生的採光有助於營造氣氛。一旦脫離常軌，更有可能激起情緒衝擊。

15 : 時間與空間
TIME & PLACE

光線能區隔地點、階段或劇情的片段，就像書本的
章節。善用光源有以下好處：切割時間和地點、在
特定時空傳達當時當地的氣氛，還可讓時光倒流或
預知未來，或單純創造多樣的風貌。

神祕的角色，在外星球的光源環境下
油然而生。

表現時間

採光可用於抽象，也可呈現具體。舉例來說，適當的光源可反映出場景發生的年代、當時的照明設備、技術和材料材質，以及其他具體因素。

若光源忠實重現故事發生時代背景的科技，可強化說服力。例如電燈發明前的場景，應利用油燈、蠟燭或火炬等光源，若運用亮度強的白色光源，逼真效果就會煙消雲散，因為時光錯置，拉遠了觀眾與劇情的距離。

光源除了忠於場景的年代背景之外，還可傳達特定地點的特定感受，以及隨情節進行，也藉由光源與材料材質來引導觀眾。其中的過程往往細緻而不易察覺，觀眾常落入導演的操弄而不自知。

光源的形式很多，各自象徵特定時空下的意涵，例如人造光源是科技的產物，因此可利用人造光源來表示現代或未來，與其文化特色。物資或材料材質，以及它們與光源的關係，也是設定場景的重要考量。在此再度強調，光源和材料材質可反映當下的科技與環境，因此應與故事內容環環相扣。

上　2013 年的電影《自由之心》（12 Years a Slave）場景，運用火爐以及蠟燭的暖色系、明調對比採光，顯示當時已經有這樣的照明設備。

下　2019 年的電影《阿凡達》（Avatar），場景運用的採光屬於未來高科技性質，顯示電影劇情設定的未來時空

表現地點

　　善用採光可幫故事分段落，因此設計採光時，必須考慮情節的安排。在本章中，我們發現採光能呈現不同段落的氣氛，其實採光還有更實際的運用：區隔地點。不同地點、文化及階段，各有其特定的照明方式，及其使用物件的材料材質。編劇時，如果能考慮上述變因，來設計對應的採光，故事情節就能行雲流水地進行。

　　採光的作用可從《星際大戰》（*Star Wars*）系列電影得到最佳證明。根據電影情節，宇宙分成許多區塊，以及兩個紀元，因此「三部曲」應與二十年之後拍攝的「前傳」有所區隔。雖同在《星際大戰》的框架下，但兩個系列的感覺、內容都不同，利用採光的設計，可凸顯時間進行下的變化。

　　「帝國」的特色是嚴峻冷酷、科技高超，達斯·維達（Darth Vader）就是帝國的縮影──他配戴黑得發亮的頭盔，全身發出電光，身上配件都是高科技產品，反光效果良好。帝國的場景也有類似設計，以白色和灰色為主，避掉黑色。場景裡的設備，高度反光、單調均一，充滿一閃一閃的小光點。

　　「反抗軍」的世界包括塔圖因星球（Tatooine）、尤達（Yoda）的老家達哥巴星球（Dagobah），以及依娃族（Ewoks）的居住地恩多星球（Endor）。這些地區和冰冷的帝國很不同，不但有很多生物，環境也較自然。反抗軍的區域雖多，卻亂中有序，各有特色：塔圖因星球以沙漠為主、達哥巴星球多沼澤，恩多星球則有濃密的雨林。這些星球的地表景觀各異，場景就利用材料材質與採光來呈現。星球的外觀雖不同，卻有共同的特質，那就是「有機」，因此多反光效果差的自然材質，建立出獨樹一格的視覺特質，透露出「自然」、「有機」與「科技落後」的意涵。

　　雷利·史考特的《異形》（*Alien*）同樣運用上述技巧，區隔影片中不同的太空船：一艘搭載人類，另一艘則搭載不知名又凶惡的異形。人類的太空船採光明亮，看不到鮮明生硬的陰影，白色設備一塵不染，形狀以對稱為主。異形的太空船則相反：神祕詭異的採光，俯拾皆是的黑色陰影，以及濃烈的藍綠色調。且異形外貌的造型，讓人聯想到枯骨及器官，與前者形成強烈的對比，凸顯出異形占據的空間陰森黑暗、驚悚嚇人、醜陋怪誕，與人間沒有絲毫交集。

2015 的電影《原力覺醒》（*The Force Awakens*）中，展現出「第一軍團」統治下的世界，高度反映當今情勢。場景以未來風格的強光當背景，搭配超乎尋常的紅、綠投影。

上　「第一軍團」的人造感強烈，場景冷硬並散發金屬光澤，缺少自然日光。

中　相較之下，反抗勢力的場景則較自然，沉浸在自然光下。物體的輪廓柔和且缺少稜角，也沒有突兀的反射光。更為溫暖好客、渾然天成。

下二　1979 年電影《異形》的兩種太空船，一種載人、一種載異形，兩者的區別從採光的效果便可知。

情節的分段

善用採光和色調，能巧妙區隔故事情節，其中的傑作就是漫畫書《多爾加爾系列 —— 陰影土地》（*Thorgsal—Au Delà Des Ombre*）。這本漫畫由侖巴底出版社（Lombard）於一九八三年出版，作者為凡‧赫姆（Van Hamme）與羅辛斯基（Rosinski）。故事共分成幾個場景，例如村莊或超自然的陰間，每個場景都各有特殊的風貌，採光、色調也不同，使視覺的區隔效果很強烈。

改變場景的面貌等於注入驚奇，可激發無窮的想像，有助導引讀者融入劇情；另一方面，也使情節能往前進行。這種閱讀漫畫的體驗，與玩電腦遊戲如出一轍：每當晉級到新關卡，總會出現與前幾關截然不同的全新畫面，除了激發想像空間之外，更能讓玩家全心投入遊戲的情節而不能自拔。這種技法適用於任何敘事類作品，以出其不意的設計激發想像力，有效抓住觀眾的胃口。

許多遊戲中，不同關卡間會採用截然不同的光及色彩設計，讓遊戲者在過關斬將的過程，享受視覺上的多元性。設定遊戲的藝術家，必須耗費大量精力深入探討細節，運用採光以及色彩規劃，讓每個場景都給人完全不同的感受。這有助於故事情節分段，也提供實際的誘因，讓玩家想要破關，才能看到下一關的風景。

遊戲《鬥陣特攻》（*Outwatch*）的不同關卡，都有可立即辨識的採光與顏色設計。

漫畫場景來到不同國度，色調也隨之改變。

時間

光源的用途很多，除了區隔地點和情節之外，還能直接表達時間的變化。舉例來說，透過光線的變化，可立刻呈現白晝與夜晚的差異。一天當中或季節交替之際，光線的變化很微妙。舉世聞名的法國畫家莫內，十九世紀晚期開始以光影為主題創作，成為畢生的代表作品。莫內的作法是：在一天中不同的時間，替同一處景物作畫，以連續的畫作觀察光影的變化。

莫內用這種方式產出大量作品，景物雖同，但面貌殊異，讓世人目睹光線在一天與季節的變化，有多麼細緻複雜。若這樣的畫作是敘事的作品，主角莫屬於光線，而光線的變化就是鋪陳的情節。雖然畫作的景物依舊，但作品風格迥異；單以整體的氣氛視之，就可見採光和氣氛的重要性。欣賞莫內的光影系列，不難看出一天內時間的遞嬗，以及光影變化如何主宰畫作的色調。

在莫內的畫作中，景物是配角，光線才是主角，而且主角的造型變幻莫測、難以捉摸。莫內的技巧值得仿效，建議你也可以依樣畫葫蘆，善用相機、素描本甚至 3D 技術，針對同一景物進行光影變化的練習，就會了解相同的景物，在不同採光與大氣環境下，呈現的風貌有多麼精彩。

上述的訓練等於在學習另一種藝術創作的語言，這種語言不單停留在技法層次，更能根據創作者的特質和想像，傳達心靈深處的訊息。

景物依舊、風味迥異，莫內依一天中不同時間作畫，見證光影的變化。

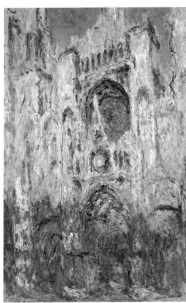
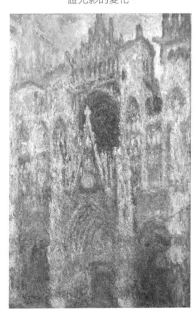

EXERCISE 15
一天的時光

一天當中，時間的更迭可以用光線來表示。光線在一天的變化，不管變化程度是細緻還是劇烈，都一定能看出時間推移。

如果故事重點是敘述時間變化，採光就是可以達到目地的理想工具。為了故事進展，或是為了區隔不同章節，時間的推進都很重要，也可以用象徵的方式呈現。運用採光得當，就可以展現一天的變遷，甚至是季節的變換。

以下是一系列簡單的電腦合成室內影像，可以看出採光在不同的時段，帶給現場的衝擊有多麼深遠。

15.1

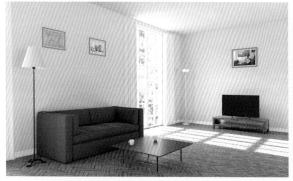

15.1 迎接透窗而來的明亮陽光──大晴天的光線，偏中性色調的光線灑滿整個房間。窗戶提供所有光源：光線在牆壁、地板與天花板之間來回反射，照亮了房間。這張圖被定調為外在明亮、對比低、明度高，這些特質傳達了當時的時間以及感受，也就是窗明几淨以及漫射採光的質感。淡銀色明亮直接光源，則因為在室內來回反射，產生漫射效果。

15.2

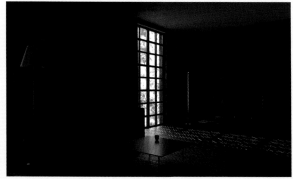

15.2 如果在運算過程中關閉反射光線，就會看出建模缺少反射光線的效果。

15.3

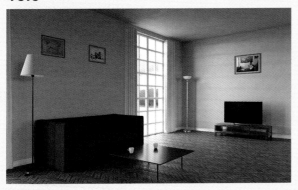

15.4

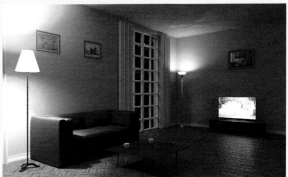

15.3 夜幕降臨，就要大幅改變採光。太陽的位置偏低，陽光還是能穿過窗戶投射到室內，但是角度不同。傍晚時因為陽光穿透厚度比白天多很多的大氣層，強度減弱不少，來自直接光線的整體對比也降低許多。紅色陽光，製造出強烈的暖色投影，整個場景的氣氛都受到影響。和白天的房間對照之下，時間已經改變，氛圍大大不同。

15.4 到了晚上，來自戶外的光源太弱，無法提供正常照明，這時人工照明就負起重責大任。前一張範例中，採光雖然微弱，但還是看得到環境。運用較少的戶外光源，改用天花板光源，可以在一天當中創造更多的採光變化。由於不同的場景需要不同的採光，能用以點明故事的段落。即時掌握採光變化，就可以善用光線來敘事，讓光線翻開一頁又一頁故事。

專有名詞速查

專有名詞速查

3D（3D 影像）

「Three-Dimensional」的縮寫，表示圖形高度、寬度及深度的「三度空間」，能表現出臨場逼真的特質。

A

Additive color model（色光混合模式）

混合光譜中的三原色，產生不同的色彩。如果三原色以等量混合，則產生白色。電視螢幕及電腦終端機，都是以此原則來產生各種顏色。請見 Color spectrum「顏色光譜」及 Primary colours of light「光的原色」。

Alpenglow（高山輝）

原指白雪覆蓋的山頂，在黃昏及清晨時的紅橙色光芒。後來泛指東邊天空出現的粉紅色光芒。

Ambient light（環境光）

電腦繪圖的術語，指無方向性、均勻的環境光源，其強度較弱。自然狀態下，此為任何光源經混合或彈射所造成的環境光。

Ambient occlusion pass（AOP）

3D 繪圖技術，藉由製造相鄰平面的陰影，而產生景深的幻覺，能模擬大範圍的漫射光源。

Anisotropic reflection（非等方反射）

因為反射表面的紋理呈不規則，產生出扭曲的反射影像。請見 Distortion「扭曲」。

B

Back lighting（逆光）

一種藝術創作的採光方式，光源位於主角背後，讓主角與背景獨立分離，呈現 3-D 面貌。請見 Rim lighting「輪廓光」。

Base shadow（基底影）

物體置於平面，其基部附近的陰影，能讓物體看起來自然逼真。

Bevelled edge（斜邊界）

具有角度或圓弧的邊界，常見於人造物，能捕捉許多角度的光線，形成多重反光。

Blocking in（粗略構圖）

藝術家採用的繪圖技法，先粗略勾勒出大範圍的輪廓，再進行細部的修改。

Bounced light（彈射光）

從平面反射的光線，能增添環境的照明，並把光源變得更柔和。

C

Cast shadow（投射陰影）

物體遮蔽光源所產生的陰影，即一般所稱的影子。請見 Form shadow「輪廓陰影」。

Caustics（焦散）

光線因為曲面或扭曲面，產生漫射或反射，形成特殊的影像，例如游泳池底的搖曳光影。

CG（電腦繪圖）

Computer Graphics 的縮寫，運用電腦軟體來創作或改變影像。

Cloud cover（雲罩）

能漫射陽光的雲層，使陽光向四面八方射去。

Color cast（色偏）

光源中的原色失去平衡，造成某種顏色過度強勢，成為影像的主導顏色，稱為「色偏」。但大腦會主動過濾強勢的色光，使讓光源趨近中性，因此色偏只會出現於相片。請見 Primary colours of light「光的原色」、White balance「色溫平衡」。

Color intensity（顏色強度）

顏色的強度及純度。白色成分越高，表示顏色強度越低，呈現蒼白、老舊的感覺，也稱為「飽和度」。

Color perception（顏色感知）

顏色感知主要根據紅、綠和藍等三原色，而具有高度的主觀性。

Color saturation（顏色飽和）

請見 Color intensity「顏色強度」。

Color spectrum（顏色光譜）

光波的組合。光的波長決定顏色的種類，可見光的顏色從紅色分布到紫色。光譜之外的光，若在波長較短的一端，包括紫外線、X 光及迦瑪射線；波長較長的一端，則有紅外線、微波及無線電波。請見 White light「白光」。

Color temperature（色溫）

以視覺的角度，測量顏色的溫暖程度。越靠近紅色或橙色，表示顏色越溫暖；越接近藍色則越寒冷。不

過從科學的角度說明，反而是紅色較冷、藍色較熱。例如火焰的溫度越高，顏色越藍。

Color value（色調值）
顏色的明暗程度。

Color wheel（色輪）
可見光的連續光譜。

Contrast（反差）
色調或亮度的差異。暗調採光產生高反差；明調採光產生低反差。硬邊界和亮面的反差，大於柔和邊界及霧面的反差。請見 Fake contrast「假反差」、High-key lighting「明調採光」以及 Low-key lighting「暗調採光」。

Curvature（曲面）
如果物體的輪廓呈現彎曲，則亮面到陰影會有柔和交界，此交界稱為「曲面」；硬邊界則缺乏曲面。

D

Dappled light（斑駁光）
亮點與陰影比鄰的光影，起因是光線透過不連續的界面，例如陽光從樹叢穿透而下，就會形成這樣的光影。

Diffuse reflection（漫射反射）
光線碰觸反射表面時，產生漫射的現象。一般而言，自然物體的表面有漫射反射，使我們能看到表面的顏色和紋理。請見 Scattering「漫射」。

Dielectric（電介質）
指不會導電的絕緣物體。

Diffused lighting（漫射光源）
光線透過半透明物質，或接觸漫射表面，而產生的柔和光源。

Direct reflection（直接反射）
光線接觸光滑表面（例如水面或金屬面）而產生的反射，又稱「鏡面反射」。

Distortion（扭曲）
反射表面的不規則構造所產生的反射。反射的影像，會扭曲變形，曲面也會造成影像的變形。請見 Anisotropic reflection「非等方反射」。

F

Fake contrast（假反差）
增加邊界之間的反差，使反差大於實際。大腦能產生這樣的效果，將反差提升到可接受的程度。影像處理軟體也可以模擬這樣的效果。

falloff（光衰減）
光線遠離光源、強度變弱的現象。

Fill light（輔助光源）
照亮陰影的次級光源。

Flat front lighting（單調順光）
光源正對主角的採光，能隱藏大部分的細節，形成單調的畫面。

Fluorescent lighting（日光燈照明）
非白熾照明的光源，呈現藍綠色調，多用於公共區域。

Form shadow（輪廓陰影）
細緻、柔和的陰影，出現於光源的相反方向，也就是光源無法照耀的區域。亮面或高度透明的物體上，不會有輪廓陰影。

Fresnel Effect（菲涅爾效應）
根據入射光線的角度，估計表面產生多少反光。

Golden hour（黃金時刻）
日落前的一個小時，此時的光線形成溫暖的色澤和柔和的反差，亦稱「魔幻時刻」（magic hour）。

Gradation（漸層）
顏色強度的漸進變化，起因可能是交界的性質、光衰減效應或光線漫射。

H

Haze（霾）
大氣中的懸浮顆粒或其他物質，漫射光線所形成的現象。霾的濃厚，決定漫射的程度。

High-key lighting（明調採光）
攝影時利用逆光或輔助光源，來降低明亮反差的採光。請見 Low-key lighting「暗調採光」。

Hot spot（亮點）
光源在漫射表面的反光。從亮點到較暗處，會有漸層現象，與直接反射不同。請見 Specular highlight「鏡面反射亮點」。

Hue（色相）
色輪上顏色的數值。

Hue variation（色相變化）

物體原色的變化。請見 Local colour「原色」。

I

Incandescence（白熾現象）

發熱物體發出光線的現象。

Incandescence light（白熾光）

白熾現象發出的光，常用於室內照明。請見 Tungsten lighting「鎢絲光源」。

L

Light-emitting device（照明設備）

能發出光線的電器，例如電腦終端機或電視螢幕。

Light pollution（光害）

原本夜晚無光源的地區，後來有人造光源介入，稱為「光害」。

Local color（原色）

物體的顏色或色調。

Lost edge（消失的邊界）

大腦讓物體邊界「消失」的效果，以降低反差、使交界較柔和，繪畫或攝影也使用此技術。

Low-key lighting（暗調採光）

光影反差大的採光方式，用於製造戲劇效果。請見 High-key lighting「明調採光」。

Luminosity variation（光度變化）

光源不均，造成表面外觀的變化。

N

Neutral lighting（中性採光）

一種採光方式，讓陰影顏色的飽和度與亮處相同。

North light（面北光）

最一致均勻的自然光源，因為漫射的關係，不會造成陰影。長久以來，藝術家認為面北畫室的採光最佳。

O

One-point perspective（單點透視法）

以正面的方式處理主角，最後形成一個消失點。請見 Vanishing point「消失點」。

Overcast light（陰天光）

有雲罩時的光源，這時雲層遮蔽了太陽。

P

Penumbra（半影）

陰影接近邊界且較明亮的部分。請見 Umbra「本影」。

Perspective（透視法）

繪畫或作圖的技巧，用以呈現空間感與距離感。請見 One-point perspective「單點透視法」。

Planes of light（光的層次）

風景中三個明顯的光源層次，包括：天空、地面及樹叢或植被。最明亮的通常是天空，最暗沉的是位居中央的平面。不過因為天候或一天時刻的關係，不見得一定如此。

Primary colors of light（光的原色）

紅、綠和藍（red、green、blue，簡稱 RGB）稱為光的三原色。三原色的組合能呈現可見光譜的所有顏色。

R

Radiance（彩現）

光線碰觸平面（非黑色平面）後，有些色光會被吸收，有些則被反射出來，反射出來的色光就是我們看到的平面顏色，這個現象稱為「彩現」。不同顏色的平面會吸收不同波長的光線，因此「彩現」的顏色會依平面的顏色而定。

Raking（掠射）

光源以斜角的方式，照耀物體表面。如此光線掠過表面，彰顯出細部的紋理以及扭曲的構造。

Refraction（折射）

光線通過另一介質時，例如從水裡到空氣中，所產生彎折與速度變慢的現象。彎折的角度，依介質的折射指數而定。各種色光的波長、能量和顏色各異，因此折射的角度也有些許差異。請見下方 Refractive index「折射指數」。

Refractive index（折射指數）

與光線通過介質的速度有關，例如空氣的折射指數小於水，水又小於寶石。介質的折射指數越小，表示光線在其中的行進速度越慢。

Rim lighting（輪廓光）

逆光之下，物體的邊界出現亮光。

透明及半透明的物體，輪廓光的效應較明顯。

S

Scattering（漫射）

光線穿透介質或在平面上反射時，產生多種角度的發散現象。例如光線穿透水層或碰到空氣中的塵埃，就會發生漫射。請見 Diffuse reflection「漫射反射」、Haze「霾」。

Secondary light（次級光源）

太陽是主要光源，月球反射陽光，成為次級光源。

Skylight（天光）

不論白天或夜晚，來自天空的自然光源。

Softbox（柔光箱）

攝影的設備，主要功用為產生漫射光源，在主角身上投射柔和、發散的光。

Spectrum（光譜）

請見 Color spectrum「顏色光譜」。

Specular highlight（鏡面反射亮點）

發亮表面的反光，形狀為點狀。

Specular reflection（鏡面反射）

請見 Direct reflection「直接反射」。

Surface modelling（表面建模）

依據物體表面的光線，定義其外觀。

Surface normal（平面法線）

垂直入射面的平面，若入射面為曲面，面法線就會根據曲度而改變。

T

Terminator（明暗交界）

物體上明亮區域與陰暗區域的交界處。

Texture（紋理）

物質表面的特質，例如粗糙或細柔的程度。

Three-point lighting（三點採光）

攝影的採光方式，主光源直接投射在主角，加上逆光及輔助光源。請見 Back lighting「逆光」與 Fill light「輔助光源」。

Tonal variation（色調值變化）

顏色的變化，有助於肉眼辨識影像。請見 Tone「色調」。

Tone（色調）

顏色的明暗程度，也稱為顏色的值。顏色有不同的色調，深色調的色調值比淺色調的範圍大，此外，色調也會受周圍光線的影響。

Transition（交界）

物體從亮處到暗處的交點。物體的邊界越鮮明，交界也越銳利，反之亦然。交界有助於定義物體的形狀及構成。

Tungsten lighting（鎢絲光源）

一種白熾照明，光源呈現黃橙色，常用於家庭的室內照明。

U

Umbra（本影）

陰影的輪廓最鮮明、最暗沉的部分。請參考 Penumbra「半影」。

V

Vanishing point（消失點）

地平線上的一點，作為聚合平面之用，以表達透視的概念。「單點透視法」有一個消失點，「雙點透視法」有兩個消失點，以此類推。

Volume（體積）

物體占有空間的大小。不論物體的形狀多複雜，外形總是由光的層次或圓順的輪廓決定。

W

White balance（色溫平衡／白平衡）

數位相機的裝置，可以去除色偏，以得到設想的顏色，功用好比我們的眼睛。

White light（白光）

光譜的所有色光混在一起，就成為白光。請參考 Color spectrum「顏色光譜」。

英文索引

A

additive colour model 102
Adelson, Edward H. 103
advertisements 27; *see also* studio
 photography
aerial perspective 36
Alien 162, 163
alpenglow 29
aluminium 81
ambient occlusion 54–5
angles 81, 85
anisotropic reflections 84
appliances 43
artificial lighting 40–51
 light pollution 35
 fluorescent lighting 15, 45, 47
 combined with natural light 35,
 46–7, 50–1
 neon lights 134, 135
 at night-time 34, 35, 134, 167
 and period lighting 161
 shop lighting 44, 45, 133, 134
 street lights 15, 46, 49, 105,
 134
 tungsten lighting 15, 29, 42, 46,
 47, 103, 105
 see also falloff; films and
 filmmaking; indoor lighting;
 lamps and lampshades
atmosphere and mood 14, 18, 20,
 22, 23, 36, 38, 43, 44, 46, 50,
 52, 110, 136, 137, 141, 146,
 150–9
atmosphere, earth's 12, 25, 30, 35,
 39, 53, 106, 112, 128, 167
atmospheric perspective 127, 128
Avatar 153, 161

B

back lighting 16, 21, 23, 39, 146
balancing light and shade 14
base shadows 54, 55
bevelled edges 69, 71, 84, 85
blue light 11, 12, 13, 15, 25, 27, 95
bounced light 11, 13, 14, 41, 73, 107,
 166

C

candles 44, 48, 142, 161; *see also*
 fire
car parks 45
cast shadows 11, 52, 56, 63, 75, 87,
 97, 107
caustics 96, 98
chrome 81
city lights 35; *see also* street lights
A Clockwork Orange 146
clouds 25, 28, 32, 33, 35, 36, 38
 broken cloud and dappled light
 33
 and landscape 126, 127
colour 100–15
 additive colour model 102
 broken colour (exercise 114–15)
 cast 11, 12, 15, 30, 45, 62, 111,
 152
 colour spectrum 11, 73, 92, 95,
 98, 101, 102, 104
 colour temperature 31, 38, 45,
 48, 50, 109–10
 colour wheel 101, 102
 complementary colours 38, 46,
 50, 62, 103, 105, 107
 and diffuse reflection 65, 73
 and fog 36
 gamuts 102
 hue 102, 104–5, 108, 111, 115
 human perception of 34, 38, 45,

48, 62, 102–3, 104, 107
 intensity/value 102, 104, 107,
 108
 local 60, 65, 73, 75, 102, 104,
 108, 110, 111
 in open shade 30
 in overcast light 31, 32, 33
 palettes 50, 110, 164
 perception at night 34–5
 primary colours 102, 104, 107
 properties of coloured light 102
 saturation 27, 31, 58, 101, 102,
 104, 105, 106–7, 108, 129
 and skylight 35, 62
 and specular reflection 81, 86–7
 tonal values 108
 variation 111
 and window light 41
 see also skin; tungsten lighting
comic books 164
commercial interiors 44; *see also*
 shop lighting
complementary colours 38, 46, 50,
 62, 103, 105, 107
composition 67, 68, 137, 140, 144,
 147
computer games 164
computer graphics 16
contrast
 and edges 67, 68, 71
 manipulating 68
 and midday sun 26
 in overcast light 31, 33, 58
 photographs in strong light 60
 and sunset 28
 and window light 41
cool light *see* colour, temperature
copper 81
The Corpse Bride 40
crystals 92
Curb Your Enthusiasm 154
curved surfaces 71, 86, 94, 96

D

dappled light 33
Darkest Hour 145
depth 20, 53, 54, 55, 76, 127, 137
dew 37
dielectrics 72, 80, 81
diffuse reflection 65, 66, 69, 72–7,
 81, 82
 surface properties 75
direct reflection *see* specular
 reflection
direction of light 18–23
 back lighting 16, 21, 23, 39, 146
 front lighting 19
 lighting from above/below 22, 23
 side lighting 20, 23, 53, 70–1
dispersion 95
distance of light sources 56–7, 58,
 59, 63, 74
distortions 84
Doctor Zhivago 144
Double Indemnity 147
dusk 29

E

eastern sky 29
eclipse 57
edges between planes 66, 67, 68,
 69, 70–1, 76, 94; *see also*
 contrast
electrons 12, 73, 81
exercises
 alien landscape 136–7
 broken colour 114–15
 calculating cast shadow in
 perspective 63

defining form 70–1
detail and highlights 78–9
light and shadow on faces 23
light in the landscape 38–9
lighting the basic head 125
lighting for mood 158–9
mixed lighting 50–1
observation 17
reflective surfaces in the real
 world 88–9
stylized lighting 148–9
time of day 166–7
transparency 99
exposure, camera 34, 35

F

fabric 77, 83
fairy lights 134
falloff 40, 74, 111, 112, 133
*Fantastic Beasts and Where to Find
 Them* 151
fibres 77, 83
fill light 12, 16, 21, 33, 53, 58, 60, 75,
 107, 120
films and filmmaking
 back lighting 146
 colour temperature 110
 contrast 144–5
 evening light 27
 leading the eye 142–3
 lighting characters 152–3,
 158–9
 lighting environments 154
 lighting for mood (exercise)
 158–9
 establishing location 162–3
 mirrors 86
 narrative arc 156, 162, 164
 night scenes 35
 period lighting 161
 side lighting 20
 spotlights 141, 148
 stylized lighting (exercise)
 148–9
 three-point lighting 16
 thumbnails 144
 distribution of values 147
fire 48, 143, 161; *see also* candles
flat surfaces 86
floodlighting 134
fluorescent lighting 15, 45, 47
focal points 67, 68, 137, 141, 142,
 144, 145
fog 14, 36, 128
foliage 29, 30, 60, 66, 92, 106, 111,
 129, 130
form shadows 52, 53, 65, 75, 98, 107
form, defining 19, 20, 30, 53, 54, 65,
 69, 75, 76, 78, 104, 108
 defining form (exercise) 70–1
Frankenstein 153
fresnel effect 81, 85, 91, 99
front lighting 19

G

Game of Thrones 152
Garbo, Greta 16
glancing angle 81, 85
glass 25, 60, 61, 81, 85, 90, 91, 92,
 93, 94, 95, 96, 99, 101, 113,
 130, 131; *see also* transparency
glossy/shiny surfaces 65, 67, 82, 83,
 84, 87; *see also* wet surfaces
gold 81
golden hour 27
gradation 74, 111, 112, 113
grass 21, 30, 37, 130

H

halo 68
haze 36, 39, 128
high-key lighting 14
highlights
 angles 85
 anisotropic reflections 84
 detail and highlights (exercise)
 78–9
 in fluorescent lighting 45
 on hair 124
 on man-made surfaces 69
 in natural light 27, 82
 in overcast light 31, 33, 56, 82
 setting sun 56
 specular 74, 77, 131
 on a sticky surface 37
 spotlights 42, 58
 on water 37
The Hobbit 155
hot spots 74, 96
household lighting 40, 42–3; *see
 also* indoor lighting; lamps and
 lampshades
hue 102, 104–5, 108, 111, 115
human perception of colour 34, 38,
 45, 48, 62, 102–3, 104, 107

I

imperfections 69, 84, 111
incandescence 66, 106, 109
index of refraction 81, 94
indoor lighting 40, 41, 42–6, 132–3
 household lighting 40, 42–3
 restaurant lighting 44, 135
 shop lighting 44, 45, 133, 134
 see also falloff; lamps and
 lampshades; windows and light
infrared 26, 101, 109
inverse-square law 74

L

La La Land 156
lamps and lampshades 40, 42, 43,
 50, 62, 143
landscape sketches 38–9
landscapes and light 126, 127, 129
lenses 94, 96
light pollution 35
light sources
 distance of 56–7, 58, 59, 63, 74
 lamps and lampshades 40, 42,
 43, 50, 62, 143
 multiple 43, 58, 59
 tungsten lighting 15, 29, 42, 46,
 47, 103, 105
 see also artificial light; natural
 light
lighting from above/below 22, 23
lighting planes in landscapes 129
local colour 60, 65, 73, 75, 102, 104,
 108, 110, 111
lost edges 66, 67, 68
low-key lighting 14

M

man-made materials and surfaces
 66, 73, 83, 87, 111, 130, 131,
 132
marble 60, 92, 98
masses, blocking in 69, 124; *see
 also* shape and detail
matte surfaces 65, 67, 72, 73, 74, 83,
 87
metals 31, 65, 66, 67, 72, 77, 80, 81,
 83, 84, 113, 130, 131; *see also*
 man-made materials and
 surfaces

mid-tones 102
milk 60, 92
mirrors 65, 77, 80, 85, 86, 87, 97
mist 128
mixed lighting 46–7, 50–1, 132
Monet, Claude 165
mood *see* atmosphere and mood
moonlight 34, 50
motivated lighting 141, 142, 143
multiple light sources 43, 58, 59

N

natural environments 130; *see also* foliage
natural light 24–39
 combined with artificial light 35, 46–7, 50–1
 in films 148, 163
 and interior spaces 132, 133
 light in the landscape (exercise) 38–9
 moonlight 34, 50
 skylight 11, 25, 28, 29, 32, 34, 35, 41, 47, 60, 111, 126, 127, 142
 skylights 132, 133
 see also windows and light
neon lights 134, 135
nickel 81
night-time and light 14, 34, 134, 167
north light 41; *see also* windows and light
Nosferatu 145

O

office lighting 40; *see also* indoor lighting
one-point perspective 63
open shade 30
optical illusions 103
overcast conditions 17, 22, 29, 31, 32, 41, 53, 56, 58, 74, 82
Overwatch 164

P

penumbra 56
people, lighting
 broken colour (exercise) 114–15
 direction of lighting 19, 20, 22, 23
 facial features 122
 hair 124
 light and shadow on faces (exercise) 23
 lighting characters in film 152–3, 158–9
 lighting the basic head (exercise) 125
 race and sex 123
 skin 60, 62, 92, 107, 118–21, 122, 123
 three-point lighting 16
 transitions 76
perspective 137
 aerial perspective 36
 atmospheric perspective 127, 128
 one-point perspective 63
photo-editing software 68
photographic light 49
photons 11, 12, 13, 73
Photoshop 68, 78, 114
pinhole projections 57
polished surfaces 65
pollution 128
pollution, light 35
primary colours 102, 104, 107
product photography 49

R

radiance 13
Raiders of the Lost Ark 141
Ready Player One 141
realism 52, 54, 62, 69, 89, 148, 151, 154, 156
red light 11, 12, 13, 92, 95
reflection
 angles 81, 85
 anisotropic 84
 bounced light 11, 13, 14, 41, 73, 107, 166
 caustics 96, 98
 and colour 11
 at dusk 29
 fresnel effect 81, 85, 91, 99
 man-made materials and surfaces 66, 73, 83, 87, 111, 130, 131, 132
 perception of surfaces 64
 matte surfaces 65, 67, 72, 73, 74, 83, 87
 wet surfaces 37, 77, 87, 88–9
 see also diffuse reflection; highlights; people, lighting; refraction; specular reflection
refraction 90, 91–3, 95, 99
restaurant lighting 44, 135
retina 64
rim lighting 21

S

scattering 12, 25, 60, 73, 82, 92, 128; *see also* diffuse reflection
shadows 52–63
 ambient occlusion 54–5
 base shadows 54, 55
 cast shadows 11, 52, 56, 63, 75, 87, 97, 107
 and colour 15, 27, 28, 38, 60–1, 62, 107
 and distance of light sources 56–7, 58, 59, 63, 74
 fluorescent lighting 45
 form shadows 52, 53, 65, 75, 98, 107
 in overcast light 31, 32, 58
 in open shade 30
 penumbra 56
 and portraiture 22
 and skin 120, 121
 specular reflection 87
 from spotlights 43, 58
 and storytelling 50
 from street lighting 49
 and sunlight 11, 26, 28
 terminator 11, 53, 120
 transparency/translucency 60–1, 97–8
 umbra 56
 see also direction of lighting; form, defining
shape and detail 76, 78; *see also* form, defining
shiny/glossy surfaces 65, 67, 82, 83, 84, 87; *see also* wet surfaces
shop lighting 44, 45, 133, 134
side lighting 20, 23, 53, 70–1
silhouettes 21, 34
silver 81
skin 60, 62, 92, 107, 118–21, 122, 123; *see also* people, lighting
Skyfall 146
skylight 11, 25, 28, 29, 32, 34, 35, 41, 47, 60, 111, 126, 127, 142
skylights 132, 133
snow 14, 129
softboxes 49, 56

A Space Odyssey 157
specular highlights 74, 77, 131
specular reflection 65, 66, 77, 80–9, 96, 119, 121, 130
 angles 81, 85
 colour and tone 86–7
 reflective surfaces in the real world (exercise) 88–9
 see also diffuse reflection
spotlights 42, 43, 44, 58, 60
stainless steel 81
Star Wars 162
storytelling 50, 141, 148, 151, 160
street lights 15, 46, 49, 105, 134
strip lighting 44
studio photography 56, 58, 93, 107; *see also* people; product photography
sub-surface scattering 60
sunlight
 in the afternoon/evening 27, 35, 41
 bright overcast light 32
 broken cloud and dappled light 33
 and colour 35, 100
 at dusk 29
 eclipse 57
 golden hour 27
 at midday 26, 57
 at mid-morning 25
 and shadows 11
 sunbeams 128
 see also moonlight; overcast conditions; skylight
sunrise 24
sunset 12, 17, 28, 111, 128, 149
surface normal 85, 91, 94
surfaces
 bevelled edges 69, 71, 84, 85
 curved 71, 86, 94, 96
 flat 86
 imperfections 69, 84, 111
 kitchen 58
 man-made 66, 73, 83, 87, 111, 130, 131, 132
 matte 65, 67, 72, 73, 74, 83, 87
 metal 31, 65, 66, 67, 72, 77, 80, 81, 83, 84, 113, 130, 131
 perception of 64–71
 shiny/glossy 65, 67, 82, 83, 84, 87
 sticky 37
 surface qualities 69, 75, 81
 uneven 83
 varnish 77, 84
 wet 37, 77, 87, 88–9
 see also texture; water
symbolism 150–9

T

terminator 11, 53, 120
texture
 direction of lighting 19, 20, 22, 71
 fibres 77, 83
 overcast conditions 31
 rendering 89
 shadows 53, 56
theatre lighting 141
The Third Man 147, 154
Thompson, Benjamin (Count Rumford) 62
Thorgal – Au-delà des ombres 164
3-D imaging 54
three-point lighting 16
time, passing of 165
 time of day (exercise) 166–7
titanium 81

transitions 66, 67, 70–1, 76
translucency 66, 90–9, 107, 130
 back lighting 21
 shadow colour 60–1, 62
 clouds 25
 skin 119, 120, 121
transparency 66, 85, 90–9, 101
 and back lighting 21
 and shadow colour 60–1
 see also dispersion; glass; water
tungsten lighting 15, 29, 42, 46, 47, 103, 105
12 Years a Slave 161

U

ultraviolet 101, 102
umbra 56
uneven surfaces 83
Unsharp Mask 68
uplighters 133
urban environments 130, 134; *see also* man-made materials and surfaces

V

vanishing point 63
varnish 77, 84
Velázquez, Diego 145
Vermeer, Johannes 145
volume 65, 66, 76

W

warm light *see* colour, temperature
water
 caustics 96
 overcast light 31
 reflection 22, 29, 37, 65, 80, 85, 89, 91, 94, 106, 130
 and sunlight 26
 water drops 92, 94
 waves 96
 see also wet surfaces
wax 66, 88, 130
wear and damage 84, 111; *see also* imperfections
western light 29
wet surfaces 37, 77, 87, 88–9
white balance 15
white light 11, 95, 100, 102
windows and light 15, 40, 41, 46, 50, 74, 99, 131, 132, 166, 167

圖片版權

出版社感謝為本書提供圖片的個人與組織。所有的心血都屬於版權所有人，任何疏漏或誤植之處，歡迎提出，我們樂意在下一個版本中修改。

除了以下列出的名單，其餘所有書中圖片及插畫都為 Ricard Yot 所創作。

Chapters 1~11

16 頁 Donaldson Collection/Michael Ochs Archives/Getty Images • 19 頁 Shutterstock/Puhhha • 40 頁 The Ronald Grant Archive/Warner Bros. • 57 頁 右 下 © Christophe Stolz, used with kind permission • 103 頁 上 ©1995, Edward H. Adelson • 124 頁 上 Shutterstock/Anetta • 124 頁 下 Shutterstock/Irina Bg

Chapter 13

141 頁 左 The Ronald Grant Archive/Lucasfilm/Paramount • 141 頁 右 Shutterstock/REX/Moviestore/Warner Bros. • 144 頁 下 The Ronald Grant Archive/MGM • 145 頁 上 左 The Artchives/Alamy • 145 頁 上 右 ©Photo Josse, Paris • 145 頁 下 左 Alamy/Pictorial Press Ltd. • 145 頁 下 右 Jack English/Working Title/Kobal/Shutterstock • 146 頁 上 Danjaq/EON Productions/Kobal/Shutterstock • 146 頁 下 The Ronald Grant Archive/Warner Bros. • 147 頁 中 The Ronald Grant Archive/Paramount Pictures • 147 頁 下 London Films/Kobal/Shutterstock

Chapter 14

151 頁 Warner Bros./Kobal/Shutterstock • 152 頁 HBO/Kobal/Shutterstock • 153 頁 上 左 The Ronald Grant Archive/Universal Pictures • 153 頁 下 Twentieth Century-Fox Film Corporation/Moviestore/Shutterstock 154 頁 上 HBO/Kobal/Shutterstock • 154 頁 下 The Ronald Grant Archive/British Lion Film Corporation/London Film Productions • 155 頁 New Line/Kobal/Shutterstock • 156 頁 Dale Robinette/Black Label Media/Kobal/Shutterstock • 157 頁 MGM/Stanley Kubrick Productions/Kobal/Shutterstock

Chapter 15

161 頁 上 Moviestore/Shutterstock • 161 頁 下 Twentieth Century-Fox Film Corporation/Kobal/Shutterstock • 162 頁、163 頁 上、163 頁 中 Lucasfilm/Bad Robot/Walt Disney Studios/Kobal/Shutterstock • 163 頁 下 右、下 左 Twentieth Century-Fox Film Corporation/Kobal/Shutterstock • 164 頁 上 三 張 圖 ©2018 Blizzard Entertainment, Inc. All Rights Reserved • 164 頁 下 Au-delà des Ombres (5), ©Le Lombard (Dargaud-Lombard), 1983 by Van Hamme & Rosinski • 165 頁 左 Claude Monet, Rouen Cathedral, Effects of Sunlight, Sunset, 1892 (oil on canvas) Musée Marmottan, Paris/Bridgeman Images • 165 頁 中 Claude Monet, Rouen Cathedral, Effects of Sunlight, Sunset, 1892 (oil on canvas) World History Archive/Alamy • 165 頁右 Claude Monet, Rouen Cathedral, Full Sunlight. Harmony in Blue and Gold, 1894. (oil on canvas.) Classicpaintings/Alamy

謝詞

我想要感謝協助將這本書的構想化為真實的所有人：Brian 'Ballistic' Prince，協助推出我於CGTalk.com 的教程，他是最初對這個提案感興趣，並讓我看見其中潛力的人；Melanie Stacey 協助我將這個企劃提案給對的人；我的好友 Christophe Stolz 讓我使用他的照片；我的妻子 Anne-Marie 在我撰寫本書時展現了無盡的耐心；最後，謝謝 Laurence King 出版社為這本書所付出的一切努力。